中國
雕塑史

梁思成

三聯書店（香港）有限公司

責任編輯　蔡嘉蘋
封面設計　陸智昌

書　　名	中國雕塑史
著　　者	梁思成
出　　版	三聯書店（香港）有限公司
	香港北角英皇道四九九號北角工業大廈二十樓
	JOINT PUBLISHING (H.K.) CO., LTD.
	20/F., North Point Industrial Building,
	499 King's Road, North Point, Hong Kong
香港發行	香港聯合書刊物流有限公司
	香港新界荃灣德士古道二二〇至二四八號十六樓
印　　刷	美雅印刷製本有限公司
	香港九龍觀塘榮業街六號四樓 A 室
版　　次	2000 年 3 月香港第一版第一次印刷
	2019 年 1 月香港第二版第一次印刷
	2022 年 5 月香港第二版第二次印刷
規　　格	特 16 開（152×228mm）192 面
國際書號	ISBN 978-962-04-4409-8

©2000, 2019 Joint Publishing (H.K.) Co., Ltd.
Published & Printed in Hong Kong

本書原由生活·讀書·新知三聯書店有限公司以書名《中國雕塑史》出版，
經由原出版者授權本公司在港澳臺地區出版發行。

作 者 簡 介

　　梁思成（1901～1972），中國現代建築學家，建築史學家，建築教育家。廣東省新會縣人。1901 年 4 月 20 日生於日本東京，1972 年 1 月 9 日卒於北京。1923 年畢業於清華學校。1924～1927 年在美國賓夕法尼亞大學學習建築，獲學士和碩士學位。1927～1928 年在美國哈佛大學研究院研究世界建築史。1928 年回國工作，創辦東北大學建築系並擔任系主任至 1931 年，他是中國建築教育的開拓者之一。1931～1946 年任中國營造學社法式主任，研究中國古代建築。1933～1946 年任中央研究院歷史語言研究所通訊研究員和兼任研究員，1948 年當選為中央研究院院士。1946 年創辦清華大學建築系並擔任系主任直至逝世。1940 年 10 月至 1947 年，任美國耶魯大學聘問教授、聯合國總部大廈設計委員會成員。在此其間，美國普林斯頓大學授予名譽文學博士學位。他從 1949 年起先後任北平都市計劃委員會副主任和北京市建設委員會副主任，1953 年起任中國建築學會副理事長，又於 1955 年當選為中國科學院院士。

　　梁思成長期研究中國古代建築，為中國建築史的研究做了開創性的工作。他在中國營造學社期間，首先應用近代科學的勘察、測量、製圖技術和比較、分析的方法進行古建築的調查研究，發表了《薊縣獨樂寺觀音閣山門考》、《寶坻縣廣濟寺三大士殿》、《平郊建築雜錄》、《正定古建築調查報告》、《大同古建築調查報告》、《記五台山佛光寺建築》等調查研究專文十多篇。他對中國建築古籍文獻進行了整理和研究，並根據實物調查和對工匠實際經驗的了解，1934 年寫成《清式營造則例》等著作。

1931～1945年，梁思成和他在中國營造學社的同事對15個省2000多項古建築和文物進行了調查研究，積累了大量資料。他根據這些資料，1943年寫成《中國建築史》一書，第一次對中國古建築特徵及其發展歷程作出系統的論述。

他參加並主持了中國"國徽"及"人民英雄紀念碑"的設計，是以上兩項設計工作的領導人之一。

梁思成從50年代起，熱情宣傳祖國建築遺產，撰寫《北京——都市計劃的無比傑作》、《我們偉大的建築傳統與遺產》、《中國建築的特徵》等文，他十分重視吸取古建築的精華以創造具有民族特徵的新建築，寫有《中國建築與中國建築師》、《建築創作的幾個重要問題》、《進一步探討建築中美學問題》等文。

1963年為紀念唐代高僧鑒真東渡日本1200周年，他作了揚州鑒真紀念堂方案設計。在此期間，他繼續從事研究工作，著有《營造法式注釋》(1983)等專著。

梁思成的著作已編成《梁思成文集》四集出版（1982～1986）。他的專著 A Pictorial History of Chinese Architecture （《中國建築史圖釋》）於1984年在美國出版。

目　錄

前 言

●林洙

　　這本書是根據梁思成一九二九～一九三〇年在東北大學時，講授"中國雕塑史"的講課提綱，配以圖片（原稿沒有圖片）編輯而成的。當時很多重要的歷史遺址尚未發掘，而梁思成在講授此課時，也尚未到雲岡、龍門、天龍山、南北響堂山、敦煌、大足等地去實地考察過。但他在美國學習時期，及赴歐洲旅遊時，在歐美各處的博物館中，看到帝國主義者從我國掠走的大量雕塑珍品。他往往在這些雕像之前久久徘徊、流連忘返。這時期他也熟讀了不少歐洲及日本學者的有關著述。這份講稿就是在這個基礎上寫的。

　　雖然那時梁思成尚未到雲岡、龍門、天龍山、大足……這些佛教聖地去考察過，但他對我國的雕塑已有很深的研究。記得有一次他與陳植先生[1]一起去拜訪陳叔通老先生，陳老先生酷愛文物，家中收藏了很多大大小小的佛像。陳老先生看梁思成正在聚精會神地看他的收藏，因而指着一尊塑像對他說"你如果能猜出這尊像的年代，我就把它送給你。"沒想到梁思成竟脫口而出說"這是遼代的。"把陳老先生嚇了一跳。雖然這只是一句戲言，但陳老卻執意要把這尊昂貴的文物送給梁思成。

[1] 陳植，我國著名建築大師，陳叔通的侄子。

到了三十年代，自一九三一至一九三六年，梁思成，劉敦楨，林徽因等學社同仁，陸續前往雲岡、天龍山、龍門、南北響堂山、山東歷城神通寺千佛崖等地考察。抗日戰爭時期，他又與劉敦楨等赴四川，沿岷江流域、嘉陵江流域、夾江兩岸及廣元、大足等地對摩崖石刻作了半年多的考察。至此他對我國雕塑的研究已是造詣很深。

一九四七年他赴美國講學，曾參加慶祝普林斯頓大學成立二百周年的學術活動，並做了"唐宋雕塑"及"建築發現"兩個學術報告，得到了極高的評價。這次學術活動使他在這個學科獲得了很高的榮譽。要知道與會者並非一般的聽眾，而是六十多位研究遠東文化的專家學者，為此普林斯頓大學授予他名譽文學博士學位。費慰梅[1]說：正是他首次把四川大足的雕塑藝術介紹給國際學術界的。他從美國回國時，曾對陳植說準備寫一本"中國雕塑史"。回到清華後在教學中，也開了"中國雕塑史"這門課。可惜在一九五二年教學改革中把這門課取消了。

至今清華建築系五十年代的學生，還清晰的記得，梁家那大大小小的金石佛像和明器。他還常常要學生看一個白色的小陶豬，問學生欣賞不？如果你搖搖頭，他就哈哈大笑說："等你能欣賞時，你就快畢業了。"你若點頭，他就考問你為什麼？有一次我被他考了之後要他給我講講，他哈哈一笑說："只能意會，不能言傳。"我生氣了說："那你就不是個好老師。"他看我真急了，就拉着我的一隻手，要我順着小豬的脊背從上往下撫摩，並說"你看這條曲線，這麼剛勁有力，這和圓滾滾的豬好像不是一回事。但你看這整個陶豬，卻又是這麼惟妙惟肖。"

人們也絕忘不了，那雙踏在直徑僅二十公分的蓮花上的一雙小胖腳丫。那是他在佛光寺後山拾來的。佛像的身子已毀了，只剩下這雙可愛的

[1] 費慰梅(Wilma Fairbank)，美國著名漢學家費正清(John King Fairbank)之妻，她是研究東方藝術的專家。

小胖腳，他常常拿着這雙腳對學生說：“這是唐代典型的佛腳。”他還風趣地在這雙腳的背面寫上“莫待臨時抱”。

還有一個約計四十公分高的漢白玉立佛，那是林徽因父親林長民的遺物。古籍《陶齋吉金錄》中，還有記載。

可惜這些珍品全部在文革期間被當作迷信物品抄走，至今下落不明。

奇怪的是梁思成四十年代以後，有關“中國雕塑”的講稿卻隻字無存。一九八六年我赴美訪問時，曾到他講學的耶魯大學，想找到他當年的講稿，但我只找到一套中國雕塑的幻燈片，文字資料無影無蹤。台灣的黃健敏先生亦曾專程到普林斯頓大學查找當年學術會議的文件，也沒有找到講稿。這是一個極大的遺憾。

一九四九年以後梁思成一直想寫一本“中國雕塑史”，但因為《營造法式》的研究尚未最後結束，一時抽不出時間來寫。等到《營造法式》的工作結束時，又開始了文化大革命，一切都晚了。

對雕塑我是個門外漢，當我一九八二年開始整理這份書稿時，根本沒有到雲岡、龍門去過。到哪裡去找這些圖片呢？於是我首先熟讀他的講稿，反復琢磨書中描述的內容。然後先從清華大學圖書館的善本庫及日文書中找到了秦以前的大部分圖片，又在故宮博物院張研究員的指導下，得到商周的部分銅器圖片。這使我增強了信心，決心一定要把本書的插圖配全。

中國營造學社的圖片檔案，解決了本書大部分有關雲岡、龍門，山東、四川的圖片，我又從龍門石窟研究所、雲岡石窟保管所得到了一些更精美的圖片，他們都熱情的給以支持。還有南京棲霞寺塔的八相圖，用直保聖寺的唐塑、四川自貢市榮縣大佛，也都是素不相識的朋友幫助拍攝的。

我感到困難最大的是查找瑞典作家喜龍仁的一本書，因為很多圖片都引自此書。但開始我並不知道作者是喜龍仁，在梁稿中僅寫見O書第×××圖。這是一本什麼書呢？我到中央美院圖書館、北京圖書館將西文書中

有關中國雕塑的、作者是O字打頭的書都借來查閱，均一無所獲。最後到北京大學的圖書館諮詢部求援。我向他們說明來意，很難為情地告訴他們我不知道書名，也不知道作者的全名，只知道打頭的字母是O，書中插圖在二百張以上。感謝諮詢部同志的熱情幫助，他們終於在善本書庫中找到了這厚厚的三大本喜龍仁著的《中國雕塑》。除此以外書稿中還列舉了不少美國博物館的展品，怎麼辦呢？我只好寫信給思成的好友費慰梅，告訴她我遇到的困難。不久，她從美國寄來了我需要的圖片。於是國外的資料也順利地解決了。

這些插圖大部分是梁文中指名提到的，只有很小的一部分，是根據書中所述年代、品名及收藏地點選配的。至於文字部分因原稿字跡潦草，編者又缺少雕塑方面的知識，在編輯過程中，只能抱着《辭海》和《康熙字典》，根據原稿字形上下文意思確定。限於編者的水平，不當之處請讀者諒解。該書全文及圖片均由陳明達先生最後審定，校注亦是陳先生所寫。

圖片的工作，前後用了幾乎一年的時間，得到了眾多熱心朋友的幫助。有的朋友我連他們的姓名都不知道。最後我想說的還是那句老話，感謝朋友們的熱情幫助，如果沒有這麼多熱心朋友的幫助，這本書的問世是不可能的。

一九九七、四

中國雕塑史 [1]

我國言藝術者，每以書畫並提。好古之士，間或兼談金
石，而其對金石之觀念，仍以書法為主。故殷周銅器，其市
價每以字之多寡而定；其有字者，價每數十倍於無字者，其
形式之美醜，購者多忽略之。此金錢之價格，雖不足以作藝
術評判之標準，然而一般人對於金石之看法，固已可見矣。
乾隆為清代收藏最富之帝皇，然其所致亦多書畫及銅器，未
嘗有真正之雕塑物也。至於普通玩碑帖者，多注意碑文字
體，鮮有注意及碑之其他部分者；雖碑板收藏極博之人，若
詢以碑之其他部分，鮮能以對。蓋歷來社會一般觀念，均以

[1] 本稿係梁先生在東北大學時的講課提綱，成於 1930 年。

雕刻作為"雕蟲小技",士大夫不道也。

然而藝術之始,雕塑為先。蓋在先民穴居野處之時,必先鑿石為器,以謀生存;其後既有居室,乃作繪事,故雕塑之術,實始於石器時代,藝術之最古者也。

此最古而最重要之藝術,向為國人所忽略。考之古籍,鮮有提及;畫譜畫錄中偶或述其事而未得其詳。欲周遊國內,遍訪名迹,則兵匪滿地,行路艱難。故在今日欲從事於中國古雕塑之研究,實匪淺易。幸而——抑不幸——外國各大美術館,對於我國雕塑多搜羅完備,按時分類,條理井然,便於研究。著名學者,如日本之大村西崖,常盤大定,關野貞,法國之伯希和(Paul Pelliot),沙畹(Edouard Chavannes),瑞典之喜龍仁(Osvald Siren)等,俱有著述,供我南車。而國人之著述反無一足道者,能無有愧?今在東北大學講此,不得不借重於外國諸先生及各美術館之收藏,甚望日後戰爭結束,得暢遊中國,以補訂斯篇之不足也^{校注[1]}。

校注[1] 上文末段説"今在東北大學講此"。在三代——夏又提到"去年殷墟發掘出的石像",按此像出土於1929年秋季第三次發掘。故可肯定此稿作於1930年。而全文異常簡略,尤以秦代一節為甚,可知為當時講課所用的提綱,尚非正式的"史"。當時國內調查工作尚未開展,考古工作剛剛開始,所以文中實例多引自外人書籍或國外博物館藏品。原稿僅存文字。今酌量配選一些圖版,以供參考。本書所用全部插圖均由林洙配選。

上 古

上　古

　　傳謂黃帝採首山之銅，鑄鼎於荊山之下三，以象天地人；烹牲牢於鼎，以祀上帝鬼神。黃帝既崩，其臣左徹削木為黃帝像，率諸侯朝祭之。然此乃後世道家之言，不足憑也。

　　帝堯之時，鸞雛來集，麒麟來遊。只支國獻重明鳥，國人多刻鑄鳥狀以驅魑魅。

　　帝舜祀上帝山川鬼神，作五瑞玉器，多以圭璧。此時蓋尚在石器時代，故兵器俱石製。堯舜之時天下泰平，故武器化為禮器，如石斧化作圭，圓形石餅化作璧。唐時發舜妃女英冢，得大珠及玉碗，足徵當時玉器之發達也。

三代——夏

三代──夏

　　大禹定天下，"遠方圖物，貢金九牧"，鑄為九鼎，圖
以山川奇怪鬼神百物，使民知神奸，剛入山林川澤，魑魅魍
魎莫能逢之，以承天體。其後鼎遷於商，復遷於周。至周定
王時遂有楚子問鼎，王孫滿對之事。至顯王四十二年，姬氏
德喪，九鼎終沒於泗水。秦始皇二十八年，過彭城，發千人
入水求之，終莫能得。

　　當時銅器鑄造術漸精。鑄鼎象物，裝飾漸見，遂成"淺
刻"(Basrelief)。蓋人類因需要而製器，器成則思有以裝飾之，
實為最自然之程序。三代花紋之形式，蓋於此時已成矣。
《禮記・明堂位》謂山罍為夏后氏之尊。《禮記正義》謂罍為
雲雷，畫山雲之形以為之。蓋三代銅器所最多見之"雷紋"，
實始於此時也。罍之彩飾多用黃金，遺物中鑲金者甚多，今

19

故宮及古物陳列所尚可見。

　　夏后雖已入銅器時代，然玉石之用仍廣。禹治水功成，帝舜賜以玄圭，玉器也。《尚書‧夏書禹貢》謂揚州及荆州有金三品（金銀銅），揚州有瑤琨，豫州有磬錯，梁州有璆鐵銀鏤，雍州有球琳琅玕，金玉出產甚豐，雕琢之術蓋亦進矣。

三代——商

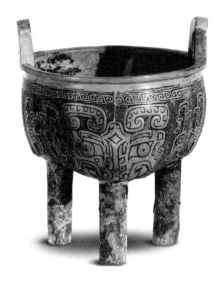

第一圖甲 歷史博物館藏商鄉鼎

三代──商

　　至殷商而工藝漸繁，於是天子有六府六工之制。六工者
土工，金工，石工，木工，獸工，草工也。韓非子謂殷人雕
琢食器，刻鏤觴酌。至於塑像一方面，則有晉衛之人鐫石鑄
金，以為師延像以祀之。又有武乙無道，作偶人，謂為天神
而搏之。紂為象箸，犀玉之杯，可知當時在象牙、犀角、玉
石等等工藝雕刻亦必甚發達也。

　　商代遺物中銅器不多，如《宣和博古圖》所載之父已鼎
若癸鼎，及《西清古鑒》所載之父乙，丁，祖辛，父癸，若
癸，皆鑄饕餮雷紋（第一圖）。

　　玉器遺物中有北平黃氏之躬圭，下有橫紋三道，圓孔，
再上則異面，非人非獸，雕工甚佳（第十一圖）。

　　近年殷墟（安陽）出土器飾龜甲尤多。象牙，犀角，牛

骨，雕刻甚多（第九、十、十二圖），刀痕猶勁，刻工細巧。去年李濟之
博士在殷墟從事發掘，出土者有半身石像一軀，無首無足，全身有雷紋，
蓋紋身之義歟。李先生以為此石像之用為柱礎，其言亦當。此外更有銅貝
一，徑約三寸，精巧有如希臘全盛時代物，良可貴也。

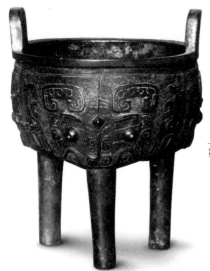

第一圖乙 北平故宮博物院藏商守父乚鼎

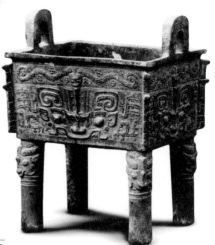

第一圖丙 北平故宮博物院藏商獸面紋方鼎

第九圖　殷墟玉人

第十圖　殷墟玉象

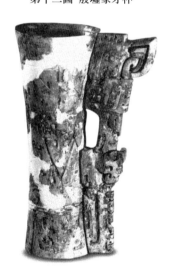

第十二圖　殷墟象牙杯

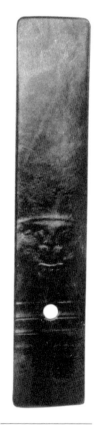

第十一圖　黃氏躬圭

25

三代——周

三代──周

周承二代之盛，集中華文化之大成。文物制度俱備，粲然為曠古所未有，故孔子嘆讚，有郁文從周之語。

周代遺物，銅器最多。考之古籍，《周禮・春官宗伯》之下有司尊彝之職，掌六尊六彝，皆宗廟之祭器，大司樂之下有鐘師鑄師。司徒之下有鼓人，掌六鼓四金。四金者，金錞以和鼓，金鐲以節鼓，金鐃以止鼓，金鐸以通鼓。

在金工方面，有六工之制，曰攻金六工。築氏為削。冶氏為殺矢及戈戟。桃氏為劍臘。鳧氏為鐘。桌氏為量。段氏為鑄器。

至於所用之金，則有所謂六齊者^{校注[1]}。金六分，錫居

校注[1] 《周禮・考工記》。

29

一，齊鐘鼎；金五分，錫居一，齊斧斤；金四分，錫居一，齊戈戟；金三分，錫居一，齊大刃。金五分，錫居二，齊削矢；金錫相半，齊鑒燧。築氏執下齊，冶氏執上齊；錫多為下齊，錫少為上齊。

　　銅器之中，虎蜼二彝及大尊為虞制，雞尊，黃彝及山尊（罍）為夏制。斝彝著尊為商制。鳥彝（第二圖）及犧尊、象尊為周制[1]，其中尤

第二圖　殷墟出土鴞尊

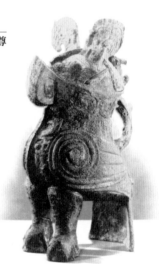

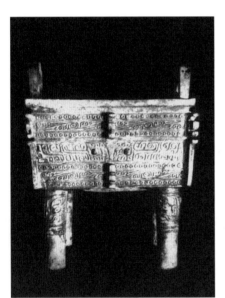

第三圖甲　周鼎

校注[1]　《周禮·春官小宗伯雞人》。

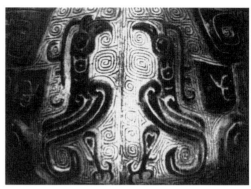

第三圖丙　周代銅器細部

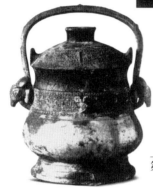

第三圖乙　西周北白卣

以犧尊、象尊為研究雕塑史之主要材料（第四、七圖），《宣和博古圖》，
《西清古鑒》皆多載之。今多存故宮博物院。其中尤以散氏盤為最著（第
五、六圖）。然其所以著者，以其款識文字之多，研究者，實未曾有以雕
刻家眼光看之者也。

　　若觀周代銅器，總合而歸納之，可得下列諸特徵（第一、三、五、七
圖）：

　　（一）深刻、淺刻並用，或全器面俱有紋或橫圈。深刻部分多為夔或饕
餮。淺刻部分為雷紋。

　　（二）重要部分加以脊骨。其斷面小則圓，大則方，且多節斷，折鉤等
形。

　　（三）小圈橫帶圈。<u>○○○○○○</u>

31

（四）腳部周繞多有弦紋。

（五）所有主要花飾多以動物為主。

至於傳記中，更有有趣之記載，則《孔子家語》中之金人銘。"周太廟之側有金人焉，三緘其口而銘其背曰：'古之慎，言人也，戒之哉，戒之哉！'……"中之金人，蓋亦我國銅像中之最古者也。

至於玉器，尤為周代禮節中之必需品。安邦國則有六瑞；（王，鎮圭；公，桓圭；侯，信圭；伯，躬圭；子，穀璧；男，蒲璧^{校注[1]}。）禮天地四方則有六器；禮天以蒼璧；禮地以黃琮；禮東方以青圭；禮南方以赤璋；禮西方以白琥，禮北方以玄璜。用玉之途甚廣，用玉之風甚盛，玉在當時社會中實佔重要之位置。其價可使"小人懷璧其罪"，其高尚可使"君子比德於玉"。又能使孔子"鞠躬如也"。

至戰國之世，重玉之風益甚。鄭伯許璧以假田，固可知當時玉價。然如秦昭王之以十五城易和氏玉，更有如藺相如者冒生命之危險以還璧，蓋亦中外古今所未有也（第八圖）。周代遺玉極罕，見於《宣和博古圖》及其他古籍者不過十餘事。唯日本竹內氏所藏璃玉瓏，作圓圈形，首尾銜接刻作龍形，雕琢奇古，蓋三代之遺物也。

建築雕飾遺物有宗周酆宮瓦，見於《金石契》及《金石索》，內有拜字、外繞以四神之飾（第十三圖）。孔子謂始作俑者其無後乎，可知俑像在孔子時已成習俗沿用物，惜無遺物可考耳。

周代雕刻師中有魯班者，稱絕世妙手，不唯擅雕刻，且作木鳶為楚攻宋（墨翟為雲梯以禦之），作木人以禦木馬木車，蓋亦極巧之機師也。

校注[1] 《周禮·小宗伯典瑞》。

第四圖 殷象尊

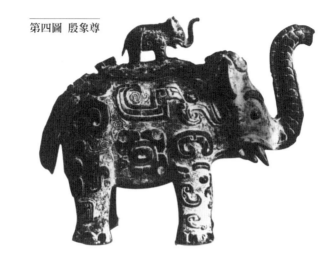

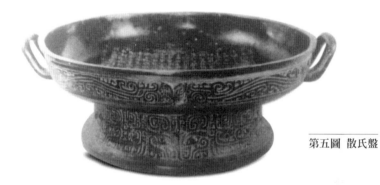

第五圖 散氏盤

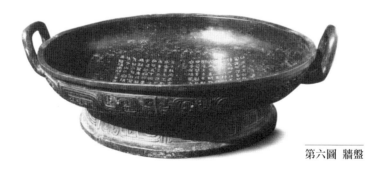

第六圖 牆盤

第七圖　春秋犧尊

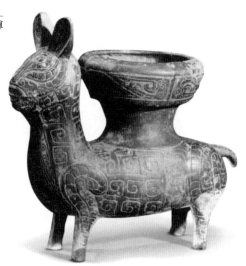

第八圖　戰國玉佩

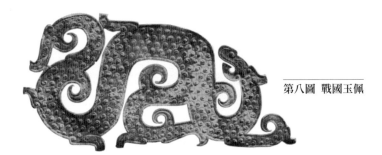

第十三圖　周酆宮瓦當文

秦

秦

　　阿房 —— 備房闔，繕廊庫，雕琢刻畫，玄黃琦瑋。

　　二十六年，有大人，長五丈，足履六尺，皆夷狄服，凡十二人，見於臨洮。收天下兵，銷鋒鏑以為金人十二，以約天下之民。

　　作渭橋，孟賁像。

　　君不見，秦時蜀太守，刻石立作三犀牛，自古雖有厭勝法，天生江水向東流，其一今在成都聖壽寺。

　　鴻台瓦（第十五圖）。

　　始皇墓，周五里，高50餘丈，穿三泉下澗而致槨。以水銀為百川江河大海，上具天文，下具地理。項羽發之，三十萬人運三十日始盡（第十四、十六至十九圖）。

　　封演曰，秦漢以來，帝王陵前有石麒麟、石辟邪、石

象、石馬、人臣。墓前有石羊、石虎、石人、石柱。

玉璽、秦印。

第十四圖　秦始皇陵

第十五圖　秦花磚

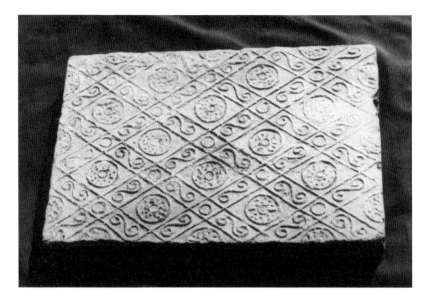

第十六圖　秦始皇陵兵馬俑

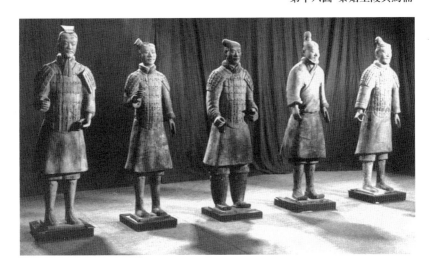

第十七圖　秦始皇陵兵馬俑

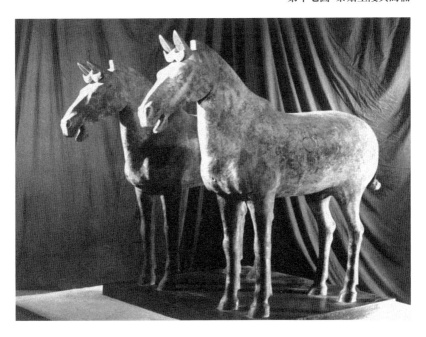

第十八圖　秦始皇陵兵馬俑

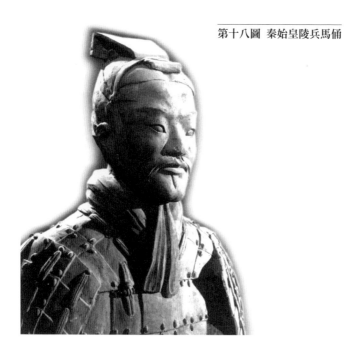

第十九圖　秦始皇陵兵馬俑

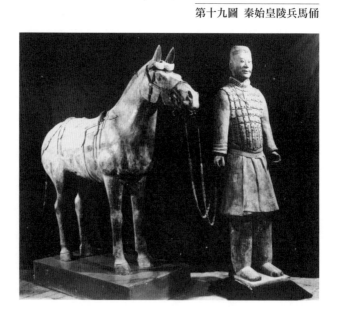

兩　漢

兩　漢

　　漢族文化至六朝始受佛教影響。秦漢之世，實為華夏文化將告一大段落之期。上承三代之盛，下啟六朝之端，其在歷史上蓋一極重要之關鍵也。先秦雕塑遺物，既罕且貴，今日學子之能見者，不過若干銅器及極少數之玉器耳。其在雕塑史上實只為一段緒言。及乎兩漢，遺物漸豐。時值天下一統，承平盛世，民有餘力以營居室陵墓，日常生活亦漸安適，其遺迹在在皆有，而今日治雕塑史者亦較感其易，不若三代之難考也。

　　漢代遺物中墓飾碑闕實為最要。宮苑裝飾唯餘數瓦。日常用品則以鏡為主體，他如虎符印章之類，為數靡少。且多經歷代好古之考玩，材料較易搜集。

　　《三輔黃圖》謂漢宗廟，“宗”者尊也，“廟”者貌也，

所以彷彿先人尊貌者也。漢代雕像祭祀之風蓋必盛行，惜"尊貌"多木雕泥塑，今無復有存者。唯有徵諸古籍耳。

至於陵墓表飾，如石人，石獸，神道，石柱，樹立之風盛行。又有享堂之制，建堂墓上，以供祭祀。堂用石壁，刻圖為畫，以表彰死者功業。石闕石碑，盛施雕飾，以點綴墓門以外各部。遺品豐富，雕工精美，堪稱當時藝術界之代表。即是之故，在雕塑史上，直可稱兩漢為享堂碑闕時代，亦無不當也（第二十六至二十八圖）。

陵墓表飾之見於古籍者極多，如張良墓之石馬，霍去病墓之石人石馬，張德墓之石闕石獸、石人、石柱、石碑皆前漢物。唯霍去病墓石馬及碑至今猶存，馬頗宏大，其形極馴，腿部未雕空，故上部為整雕，而下部為浮雕。後腿之一微提，作休息狀。馬下有匈奴仰臥，面目猙獰，鬚長耳大，手執長弓，欲起不能。在雕刻技術上，似尚不甚發達，筋肉有凸凹處，尚有用深刻線紋以表示之者（第二十圖）。

霍去病墓──武帝元狩元年，公元前 122 年。

俑及明器──三俑（第二十一至二十五圖）。

曲阜諸王墓──恭王，景帝三年（公元前 154 年）封於魯，二十八年後薨（公元前 126 年），及子孫。卒及亭長，高六尺八寸及七尺一寸。最古。

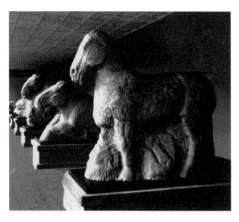

第二十圖 霍去病墓前石雕

第二十一圖　漢説書俑

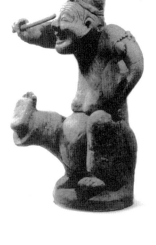

第二十二圖　漢騎馬俑

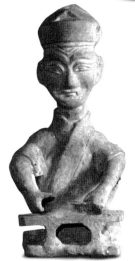

第二十三圖　漢陶俑廚師

第二十四圖　漢明器陶屋

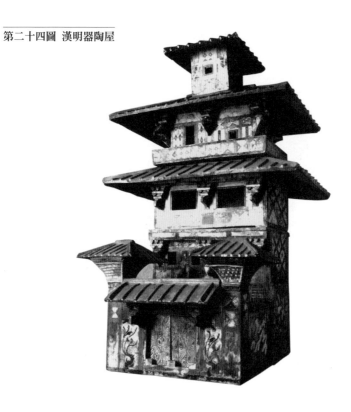

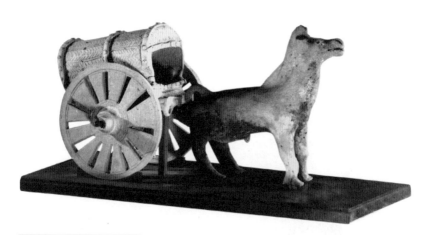

第二十五圖　漢明器陶馬車

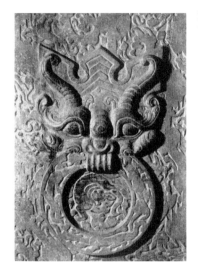

第二十六圖　河南打虎亭漢墓門扇 “鋪首環”

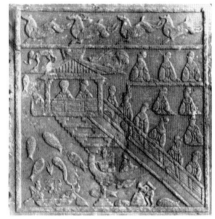

第二十七圖　漢兩城山石刻

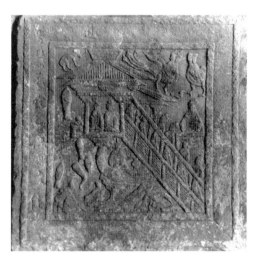

第二十八圖　漢兩城山石刻

宮苑及建築裝飾

元鼎元年（公元前116年），立通天台於甘泉宮。高二十丈，以香柏為殿梁，香聞十里，故亦稱柏梁台。台上有銅柱，高三十丈，上有仙人，掌擎玉杯，受甘露於雲表，謂之承露盤。盤大七圍，去長安二百里之遙已望見之。元封間，柏梁台災，椽桷皆化龍鳳從風雨飛去。可知台之建築，椽桷乃飾龍鳳。然以銅器高入雲霄，最易引誘落雷，柏梁台不得不災，傳謂災時風雨，可以證之。

柏梁災後，武帝更信方士言，立建章宮。前殿之東立鳳闕，高二十五丈，而在其上立銅鳳凰以勝災。班固《西都賦》所謂："設璧門之鳳闕，上觚棱而棲金爵"是也。

然此等大雕飾惜無存者。存者唯瓦磚耳。

《金石索》有甘泉宮瓦，作飛鳥圖，字曰："未央長生"（第三十圖）。有上林苑白鹿觀瓦當，圖作鹿形，頗似甘泉宮飛鳥瓦（第三十一圖）。漢磚遺物中有長袖對舞之舞人磚，有飛鳥走獸之群獸磚，有執戈騎禦之紀功磚。蓋多陵墓中物。東北大學所藏人物磚，蓋雙闕櫓角所常見之人形歟（第二十九、三十二圖）！

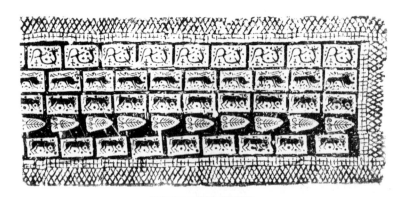

第二十九圖　漢群獸磚

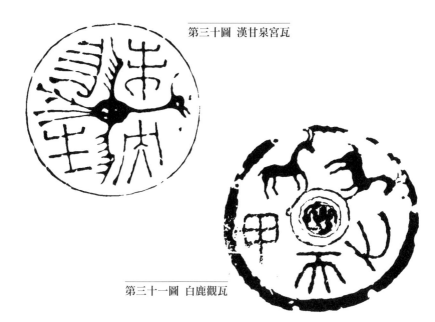

第三十圖　漢甘泉宮瓦

第三十一圖　白鹿觀瓦

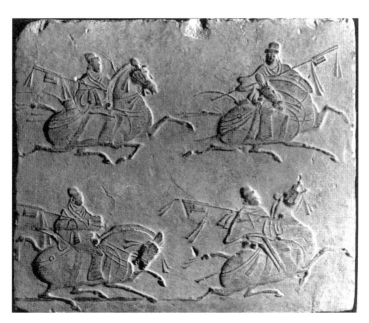

第三十二圖　東漢騎使畫像磚（紀功磚）

49

金玉雕刻

漢代日用雕刻小品遺物，以金玉為多。漢沿周秦之制，器皿多用銅質。而玉在社會上，尚保持其尊貴之位置。時西域交通漸繁，材料漸豐，故漢代玉器甚多。皇帝六璽皆以白玉，上有螭虎之紐，皇后則用金璽焉。

《古玉圖譜》載漢玉器三十餘件，其圖皆欠精確，無以見其精美，更無從辨真偽，茲不贅。其他遺品中，有蟬形含玉，多簡潔。刀法蒼勁。有玉佩，多圓形，上多刻吉祥語，亦有龍鳳形者。黑木氏所藏璃玉子母鴛玉杖者，結構卓絕，刻線剛勁，然是否漢物，尚待考也。

漢金器遺物甚多。各種器皿如尊壺書鎮等甚多。瀋陽故宮博物院所藏天雞尊（第三十三圖），鳧尊，神獸壺皆其佳例。其形制大致似周，雖不及周器之高古森嚴，然較之後世之物，其強勁典雅之致尚存焉。其中神獸壺尤為有趣，全壺橫分為八帶，最下帶為壺腳，作幾何文；自上數第五帶為雷紋，其餘皆鑄禽獸像，尤以第三四帶之刺豹（？），及鬥牛圖為有趣。其刀法略似武氏祠石而生猛過之（第三十四圖）。

考諸《陶齋吉金錄》，《金石索》等書，漢宣帝，元帝，成帝間鑄鐙（燈也）頗多，多宮中物，其銘多先標何宮，何物，何年，何人（工）造，重量幾斤幾兩。其工之可考者甚多，蓋皆當時少府所屬官工也。

銅鏡亦漢遺物之重要者。其中有年號鏡，俱桓靈以後物，蓋銘鑒年月之風，至漢末始行也。由花紋種類別之，漢鏡可分三種。一，歐洲學者所稱為 “TLV 鏡” 者是（第三十七、三十八圖）。圓鏡中心有方形，方圓之間乃在四方及四角上作 TVL 等紋。二為 “八舷紋鏡”（第三十五圖），在各同心圓圈間作八圓舷。三為 “人物鏡”（第三十六圖），由幾何紋漸進至自然形，蓋鏡之後鑄者也。

漢印之流落於北京琉璃廠者頗多，費金無多，可得精品。其篆紐往往有可取者，其字既佳，其紐尤美。按之漢儀，皇太子印用黃金龜紐，諸侯王用黃金橐駝紐。龜與橐駝尚可保存，而黃金作紐，則無覓處矣。

　　漢銅之最奇罕者莫若虎符。羅振玉先生藏陽陵虎符尤為精美（第三十九圖）。羅氏稱為秦虎符，然陽陵地名，實景帝改弋陽後始有之，故當是漢景帝時物。符長二寸九分，作虎形，金錯，文曰"甲兵之符：右在皇帝，左在陽陵"。

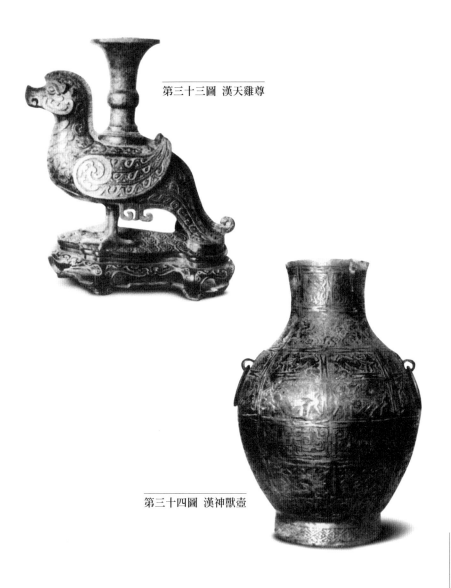

第三十三圖　漢天雞尊

第三十四圖　漢神獸壺

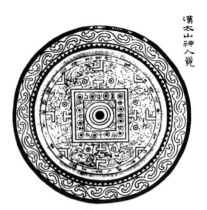

漢太山神人鑑

第三十七圖 《金石索》載漢鏡

賀麟龍浮
留圖
雲上
見太
神人
白 山見
餘神上
樂徐黃人太
未孫食山
央子玉見
大孫宜神
宜官人
富 英不
是竟朱識
文錯字
模糊
第一竟
不識其
萬字以此
竟記竟也

第三十五圖 漢八瓢紋鏡

第三十六圖 漢人物鏡

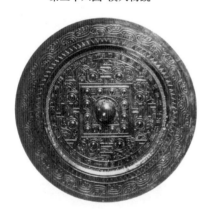

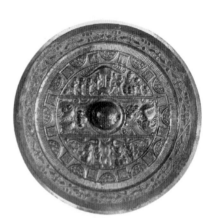

第三十八圖 故宮藏漢銅鏡

第三十九圖甲　歷史博物館藏陽陵虎符

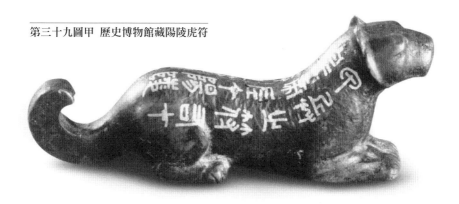

第三十九圖乙　歷史博物館藏陽陵虎符

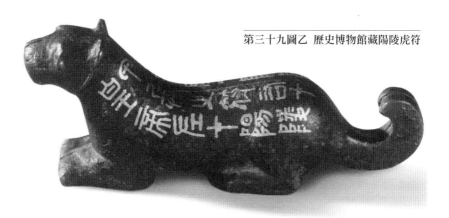

佛像

佛像雖於明帝時傳入中國，然而未即傳播，東漢之世，可稱其最初潛伏期。至桓帝篤信浮圖，延熹八年，於宮中鑄老子及佛像，設華蓋之座，奏郊天之樂，親祀於濯龍宮。此中國佛像之始也。

按佛教原非禮拜偶像之教。佛滅度後甚久，尚無禮拜佛像之風。雖有塔廟講堂等建築，然塔則以納舍利子，廟則以安塔。建築中有畫雕佛傳及本行圖，然其觀念非如後之佛像也。明帝夢金人而遣蔡愔等至天竺求經，愔等得佛經及佛畫像，並竺法蘭及迦葉摩騰二比丘還洛陽。然此非塑像也。明帝以後，至公元後一世紀（漢和帝時）健陀羅古建築中始見佛像雕刻，是為造像之始，蓋深受希臘影響者也。此後三四百年間，健陀羅佛像傳世者甚多。而中國受健陀羅美術影響尤重也。

三國、兩晉

三國、兩晉

　　三國之際為雕塑極不發達之時代。遺物中之可評定為此時代者極少。唯鏡之有年號者尚有數件，然此鏡實仍漢制，由藝術上言，直可稱為漢鏡；其雕飾仍謹沿漢代多用之各種花紋，所異者唯技較巧而摹寫較實耳。

　　宮苑雕刻之可述者，有魏明帝洛陽總章觀之銅鳳。觀高十餘丈，建翔鳳其上。曹操墓之銅駝石犬亦為當時重要雕刻。

　　兩晉有太極殿，殿前有樓，屋柱皆隱起龍鳳百獸之形，雕矴眾寶，以飾楹柱。

　　晉代實為中國佛教造像之始。最初泰始元年，月支沙門曇摩羅剎（竺法護）至洛陽，造像供奉。為佛像自西域傳來之始，繼之有荀勖造佛菩薩金像十二軀於洛陽。其後佛寺漸

多，造像亦盛，然遺物則惜無存者。

當是時（建元二年，公元 366 年）沙門樂傅於敦煌鑿石為窟。樂傅至山，見金光千佛之狀，遂就崖造窟一龕，法良繼之，營窟於傅之旁，伽藍之起，實濫觴於二師，其後刺史建平公東陽王等次第造作，至唐聖曆間（公元 698～700 年）已有窟千餘龕。故亦名千佛崖。

西域水道記謂乾隆四十八年，沙中得斷碑，曰：“秦建元二年沙門樂傅立”，後又沒於沙中云。然而莫高窟者，實中國窟龕造像之嚆矢，雲岡，龍門，天龍山及其他刻崖，皆起西陲而漸傳內地，此晉代在雕刻史上最大之貢獻也。

晉代有人焉，為中國雕塑史中一極重要人物，戴逵是也。逵字安道，風清概遠，留遁舊吳，宅性居理，心遊釋教。且機思通瞻，巧擬造化。作無量壽木像，研思致妙，制定精銳，常潛聽眾論，聞所褒貶，輒加詳改，委心積慮，三年乃成，振代迄今，實未曾有。此木像與師子國玉像及顧愷之維摩圖世稱瓦棺寺三絕。安道實為南朝佛像樣式之創製者。而此種中國式佛像，在技術上形式上皆非出自印度藍本，實中國之創作也。

南北朝——南朝

南北朝——南朝

　　自南北朝而佛教始盛，中國文化，自有史以來，曾未如此時變動之甚者也。自一般人民之思想起，以至一物一事，莫不受佛教之影響。而藝術者一時代一民族之象徵，其變動之甚，尤非以前夢想所及者。在雕塑上，至第五世紀，已漸受佛教之浸融，然其來也漸。在此新舊思想交替之時，在政治歷史上已入劉宋蕭梁，而佛教尚未握人生大權之際，有少數雕刻遺物為學者所宜注意者。其大多數皆為陵墓上之石獸。多發現於南京附近。南京為南朝帝都，古稱建業，宋、齊、梁、陳皆都於此。附近陵墓即其帝王陵墓也。陵墓在今南京附近，江寧，句容，丹陽等縣境內，共約十餘，其墳堆皆已平沒，然其中柱，碑，翁仲等等尚多存在者。瑞典學者喜龍仁(Siren)所著《中國雕刻》言之甚詳。

其中最古者為宋文帝陵，在梁朝諸陵之東。宋陵前守衛之二石獸，其一尚存，然頭部已殘破不整。其謹嚴之狀，較後代者尤甚，然在此謹嚴之中，乃露出一種剛強極大之力，其彎曲之腰，短捷之翼，長美之鬚，皆足以表之。中國雕刻遺物中，鮮有能與此贔屭比剛鬥勁者。

蕭梁諸墓刻，遺物尤多。始興忠武王蕭憺（普通三年，公元522年薨）碑，碑頭螭首，頗似漢碑。吳平忠侯蕭景及安成康王蕭秀，俱卒於普通年間，故其墓刻俱屬同時（公元六世紀初），形制亦同（第四十一、四十二圖）。其石獸長約九尺餘，較宋文帝陵石獸尤大，然剛勁則遜之。其姿勢較靈動，頭仰向後，胸膛突出。此獸形狀之莊嚴，全在肥粗之頸及突出之胸。其頭幾似由頸中突出，頸由背上伸如瓢，而頭乃出自瓢中也。其口張牙露，舌垂胸前，適足以增胸頸曲線之動作姿勢。其身體較細，無突起之筋肉，然腰部及股上曲線雕紋，適足以表示其中蘊藏無量勁力者。

由其形式上觀之，此石獅與山東嘉祥縣漢武氏祠獅實屬一系統，不過在雕飾方面，較漢獅為發達耳。

然此漢獅梁獅，皆非寫實作品，其與真獅相似之點極少。其形體純屬理想的，其實為獅為虎，抑為麒麟，實難賜以真名也。今此石獅及碑柱，多半埋於江南稻田中，遙望只見其半，其中數事已於數年前盜賣美洲，現存彭省大學美術館。其他數件之命運如何，則不敢預言也。

考古藝術之以石獅為門衛者，古巴比倫及阿西利亞皆有之。然此西亞古物與中國翼獅之關係究如何。地之相去也萬里，歲之相去也千餘歲。然而中國六朝石獸之為波斯石獅之子孫，殆無疑義。所未曉者，則其傳流之路徑及程序耳。至此以後，獅子之在中國，遂自漸成一派，與其他各國不同，其形制日新月異。蓋在古代中國，獅子之難得見無異麟鳳，雖偶有進貢自西南夷，然不能為中土人人所見，故不得不隨理想而製作，及至明清而獅子乃變成猙獰之大巴狗，其變化之程序，步步可考，然非本篇所能論及也。

南朝造像現存者極少。就中最古者為陶齋（端方）舊藏元嘉十四年（公

第四十圖 南朝元嘉十四年造佛銅像

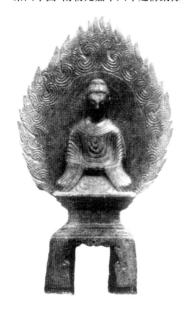

第四十二圖 南京梁陵吳平忠
侯蕭景墓石獅

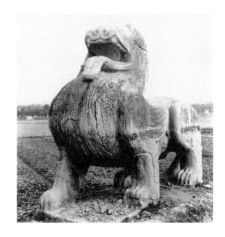

第四十一圖 南京梁陵鄱陽忠烈王蕭憺墓石獸

元437年）銅像。高約一尺三寸。兩肩覆袈裟，頗似健陀羅佛像。然在技術上毫無印度風。其面貌姿態乃至光背之輪廓皆為中國創作，蓋戴安道所創始之南朝式也（第四十圖）。

美京華盛頓Freer Gallery藏元嘉二十八年銅像一軀。光背作葉狀，上鐫火焰紋，而有三小佛浮起。大致與十四年像同。

當是時，戴安道之子名顒者，字仲若，肖其父，長於才巧，精雕塑。安道作像，仲若常參慮之。仲若作品之見於記載者頗多。濟陽江夷與仲若友善，為製彌勒像，後藏會稽龍華寺。又修冶紹靈寺及瓦棺寺丈六金像二軀。又作丈六金像於蔣州興皇寺，隋開皇間寺災，遷像洛陽白馬寺。此外戴氏父子製像頗多，然實物乃無一存焉。

南北朝——北朝

南北朝──北朝

元魏

在元魏治下，佛老皆為帝王所提倡，故在此時期間，造像之風甚盛。然其發展，非盡坦途。

魏太武帝（公元 424～452 年）初信佛教，常與高德沙門談論佛法。四月八日，諸寺輦像遊行廣衢，帝親御門樓，瞻觀散花，以致敬禮。此實為魏行像之濫觴。然帝好老莊，晨夕諷味。富於春秋，銳志武功。雖歸宗佛法，敬重沙門，然未觀經教，未深求緣報之旨。信嵩山道士寇謙之術。司徒崔浩，尤惡佛法，嘗語帝以佛法之虛誕。帝益信之。太平真君五年詔王公以至庶人，家有私養沙門，師巫及金銀巧匠者，限期逐出，否則沙門師巫身死，主人門誅。既而帝入寺

中，見沙門飲酒，又見其室藏財物弓矢及富人寄藏物，忿其非法。時崔浩亦從在側，因更進其説，遂於太平真君七年（公元446年）三月，詔諸州坑沙門，凡有佛像及胡經者亦盡焚燬。太子晃信佛，再三諫弗聽。然幸得暫緩宣詔，俾遠近得聞，各自為計。故沙門經像亡匿多得幸免。然塔廟及大像，無復子遺。

太武帝被弒後。文成帝即位，詔復佛法，自真君七年，至此，凡七年間，魏境造像完全屏息。

物極則反，復法之後，建寺造像之風又盛。遂命諸州郡，限其財用，各建佛圖。往時所毀並皆修復，藏匿經像遂復出世。至獻文帝（公元466～471年）竟有捨身佛道，摒棄尊位之行為。其對於寺觀之興築及佛像之塑造蓋極提倡也。

我國雕塑史即於此期間放其第一次光彩。即大同雲岡石窟之建造是也。

石窟寺在大同西三十里武周山中雲岡村。山名雲岡堡，高不過十餘丈，東西橫互數里。其初沙門曇曜，請魏文成帝於"京城西武周塞，鑿山石壁，開窟五所，鐫建佛像各一，高者七十尺，次六十尺，雕飾奇偉，冠於一世"（第四十三圖）。

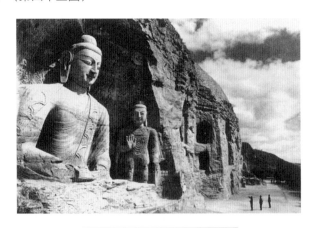

第四十三圖甲 雲岡石窟全景之一

第四十三圖乙 雲岡石窟全景之二

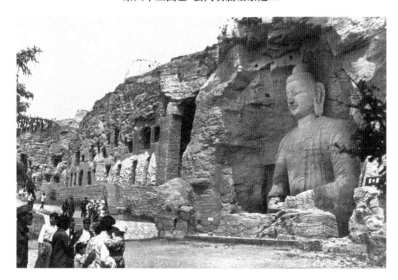

石窟寺之營造，源於印度（印度大概又受埃及波斯遺物影響），而在西域，如龜茲敦煌，已於雲岡開鑿以前約一百年開始。故曇曜當時並非創作，實有藍本。

石窟總數約二十餘，其大者深入約七十尺，淺者僅數尺。其山石皆為沙石，石窟即鑿入此石山而成者。除佛像外，尚有聖迹圖及各種雕飾。石質鬆軟，故經年代及山水之浸蝕，多已崩壞。今存者中最完善者，即受後世重修最甚者，其實則在美術上受摧殘最甚者也。

雲岡雕刻，其源本來自西域，乃無疑義。然傳入中國之後，遇中國周秦兩漢以來漢民族之傳統樣式，乃從與消化合冶於一爐。其後更經法顯與其他高僧之留學印度，商務上與印度之交通，故受印度影響益深而進步益甚。雲岡初鑿雖在北魏，然其規模之大，技巧之精，非一朝一夕所養成也。

雲岡雕飾中如環繞之莨苕葉(Acanthus)（第四十五圖）。飛天手中所挽花圈，皆希臘所自來，所稍異者，唯希臘花圈為花與葉編成，而我則用寶

第四十四圖　雲岡第十窟愛奧尼克式柱

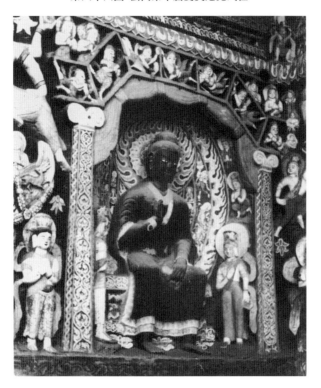

第四十五圖　雲岡第七窟後室門西側

第四十六圖 雲岡手挽花圈之飛天

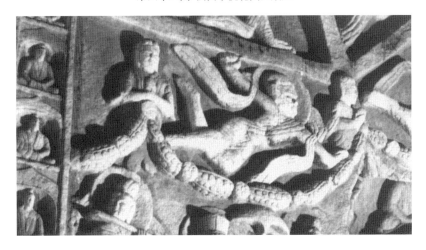

第四十七圖 雲岡第十一窟小龕

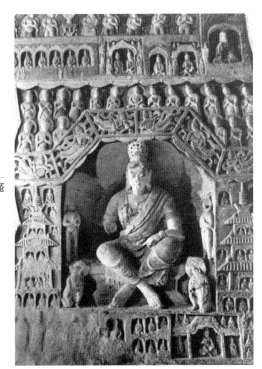

珠貴石穿成耳（第四十六圖）。頂棚上大蓮花及其四周飛繞之飛天（第四十八圖），亦為北印中印本有。又如半八角拱龕以不等邊四角形為周飾，為健陀羅所常見，而浮雕塔頂之相輪，則純粹印式之窣堵坡也（第四十七圖）。尤有趣者，如古式愛奧尼克式柱首，及蓮花瓣，則皆印譯之希臘原本也。此外西方雕飾不勝枚舉，不贅（第四十九、四十四圖）。

不唯雕飾為然也，即雕飾間無數之神像亦多可考其西方本源者，其尤顯者為佛籟洞[校注1]栱門兩旁金剛手執之三叉武器，及其上在東之三面八臂之濕婆天像，手執葡萄、弓、日等騎於牛上。其西之毘紐天像，五面六臂，騎金翅鳥，手執雞，弓，日月等，鳥口含珠。即此二者已可作雲岡石窟西源之證矣（第五十、五十一圖）。

佛像中之有西方色彩可溯源求得者亦有數軀，則最大佛像數軀是也。此數像蓋即曇曜所請鑿五窟之遺存者。（？）在此數窟中，匠人似若極力模仿佛教美術中之標準模型者，同時對一己之個性盡力壓抑。故此數像其美術上之價值乃遠在其歷史價值之下。其面貌平板無味，絕無筋肉之表現。鼻僅為尖脊形，目細長無光，口角微向上以表示笑容，耳長及肩。此雖號稱嚴依健陀羅式，然只表現其部分，而失其莊嚴氣象。乃至其衣褶之安置亦同此病也。其袈裟乃以軟料作，緊隨身體形狀，其褶紋皆平行作曲線形。然黏身極緊似毛織絨衣狀，吾恐雲岡石匠，本未曾見健陀羅原物，加之以一般美術鑒別力之低淺，故無甚精彩也（第五十二、五十三圖）。

此種以外，雲岡石像尚別有作風與大佛大不同者。年代較後，或匠人來自異地，俱足以致之。此種另一作風，佛身較瘦，袍帶長垂，其衣褶寬平，被於身上或臂上如帶，然後自身旁以平行曲線下垂，下部則作尖錯形。其中有極似鳥翅伸張者，蓋佛自天飛降之下意識之表象歟。其與印度細密褶紋，兩相懸殊。如二極端。其內蘊藏無限力量，唯曾臨魏碑者能領

校注[1]　今編號第八窟。

第四十八圖 雲岡第九窟後宮明窗頂部
飛天

第四十九圖 雲岡第十二窟屋形龕

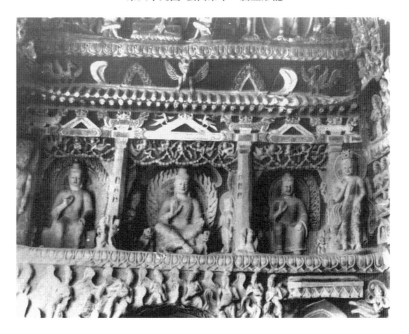

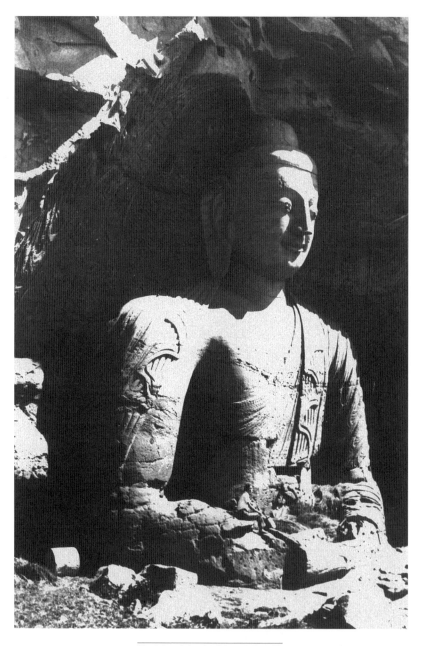

第五十二圖 雲岡第二十窟大佛

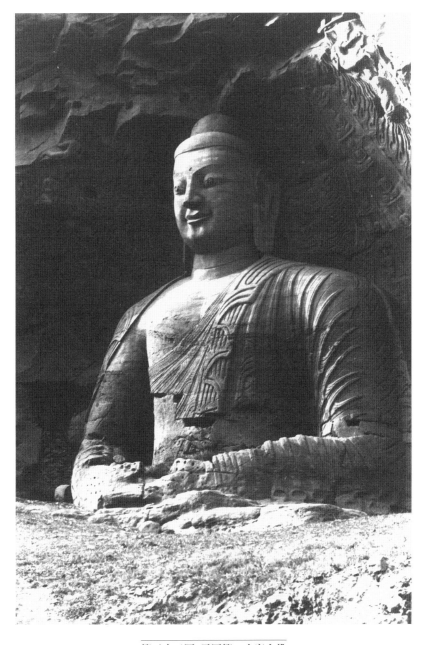

第五十三圖　雲岡第二十窟大佛

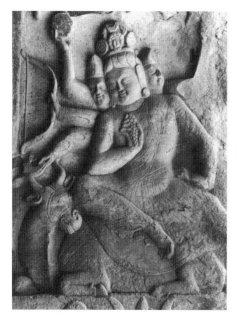

第五十圖　雲岡第八窟摩醯首羅天像

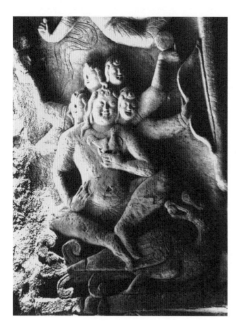

第五十一圖　雲岡第八窟涅波天像

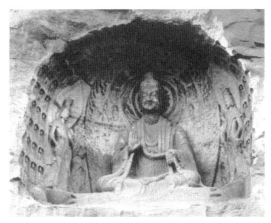

第五十四圖 雲岡第十一窟

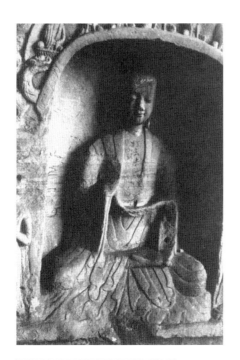

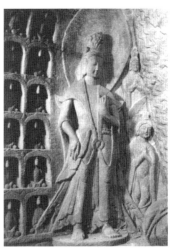

第五十五圖 雲岡第十一窟左脅侍菩薩（引自《雲岡石窟》）

第五十六圖 雲岡第二十七窟造像

略之（第五十四至五十六圖）。

　　由此觀之，雲岡佛像實可分為二派，即印度（或南）派與中國（或北派）是也。所謂南派者，與南朝遺像袈裟極相似，而北派則富於力量，雕飾甚美。此北派衣褶，實為我國雕塑史中最重要發明之一，其影響於後世者極重。我古雕塑師之特別天才，實賴此衣褶以表現之（第五十七圖）。

　　我國佛教雕塑中最古者，其特徵即為極簡單有力之衣褶紋。其外廓如緊張弓弦，其角尖如翅羽，在此左右二翼式衣裙之間，乃更有二層或三層之衣褶，較平柔而作直垂式。然此種衣紋，實非有固定版式者，亦因地就材而異，粗軟之石自不能如堅細石材之可細刻，或因其像大小而異其衣褶之複簡。總而言之，沿北魏全代，其佛像無不具此特徵者。然沿進化之步驟，此剛強之刀法亦隨時日以失其鋒芒，故其作品之先後，往往可以其鋒芒之剛柔而定之（第五十七圖）。

第五十七圖甲　雲岡佛像衣皺比較

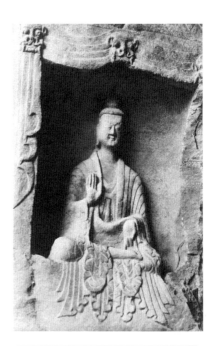

第五十七圖乙　雲岡第十九窟西洞造像

至於其面貌，則尤易辨別。南派平板無精神（第五十二圖），而北派雖極少筋肉之表現，然以其筒形之面與髮冠，細長微彎之眉目，楔形（Wedge Shaped）之鼻，小而微笑之口，皆足以表示一種莊嚴慈悲之精神。此雲岡石窟雕刻之所以能在精神方面佔無上位置也（第五十四、五十六圖）。

北魏孝文帝於太和十七年（公元493年）遷都洛陽，同時即開始龍門石窟之鑿造。龍門地處洛陽南三十里，亦名伊闕。元魏以下至於隋唐龕窟造像無數，實我國古代石刻之淵藪。其龕窟之佈置與雲岡石窟略同（第五十八圖）。唯匠人之手藝不同，而工作之石料較為堅細，故其結果在雲岡之上，然以地處中原，與社會接觸較多，其毀壞之程度亦遠在雲岡之上，研究亦因之頗感困難。

諸窟中之最古者為古陽洞（第五十九圖）。其效曇曜之往事，在龍門創立此偉業者，厥為比丘慧成。慧成實太武帝玄孫，與孝文帝為從兄弟，為報皇恩，故營此窟。太和二十一年，帝幸龍門，此洞之成，實賴帝力。二十三年帝崩，楊大眼至龍門，"覽先皇之明蹤，睹盛口之麗迹，矚目口口，泫然流感，遂為孝文皇帝造石像一軀"。大眼實輔國將軍……開國子，魏書有傳，為念帝而造像也。至宣武帝景明初，敕造賓陽洞，其餘諸窟因而次第造成，孝文及慧成，實靈巖無數佛窟開鑿之始祖，其在我國美術史上，功弗可沒也（第六十、六十一圖）。

古陽洞壁上雕飾，多為孝文、宣武二帝時代造。然龍門各洞，各時代之加造小龕者不可勝數，故四壁無一寸空牆，致將原形喪失。其中多數頭已毀失，但小像全者較多。楊大眼、魏靈藏等像大體結跏趺坐，其衣褶雕法，仍本恆安像式，然面貌較柔和。其中有交腳坐者，其姿勢之莊嚴，衣褶曲線之平行，亦極似雲岡。唯衣褶下部不作尖錯形，而成 𝓊𝓀𝓀𝓀 狀。領圈下微作桃尖，肩帶胸前垂下，交穿珮中，又復下垂，其帶極平寬，無皺，皆此時代之特式也。

至宣武永平延昌間（公元508～515年），衣褶較為流暢至孝明初年

第五十八圖　龍門石窟全景

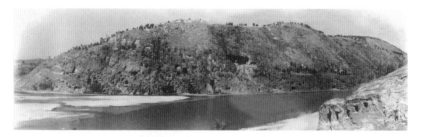

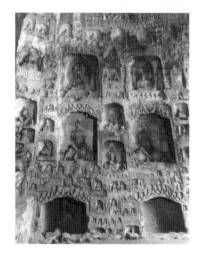

第五十九圖甲　古陽洞北壁列龕

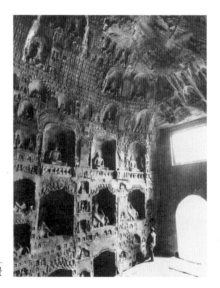

第五十九圖乙　古陽洞內景

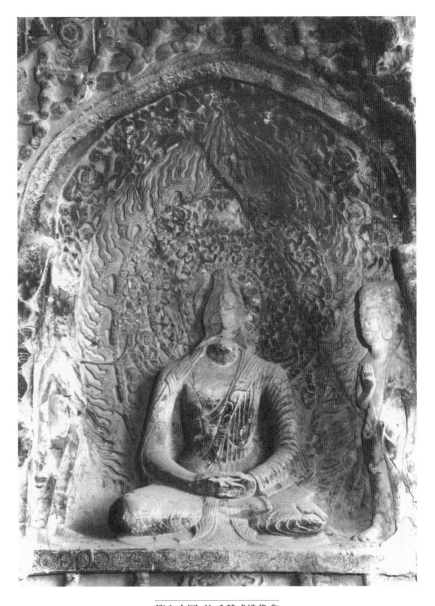

第六十圖　比丘慧成造像龕

第六十一圖　楊大眼造像龕

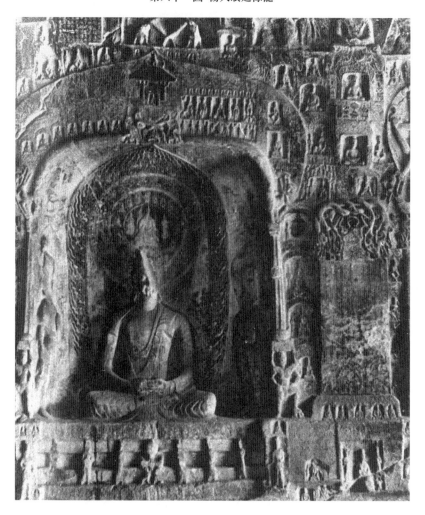

作風漸變。熙平二年（公元 517 年）齊郡王之像尚為交腳舊式，至神龜三
年（公元 520 年）及正光二年（公元 521 年）之造像，皆結跏趺坐，座前
垂衣曲折翻覆重疊掩座，遂產出一種新樣式。此實孝明時代最顯著之作風
（第六十二至六十五圖）。

第六十二圖 衣褶

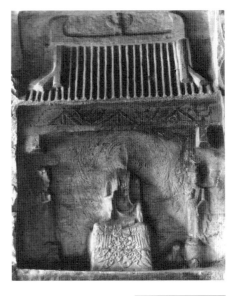

第六十三圖 屋形龕

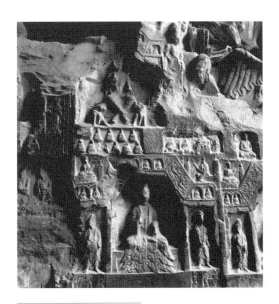

第六十四圖 古陽洞小佛龕

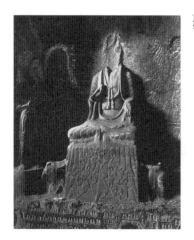

第六十五圖 古陽洞小佛龕

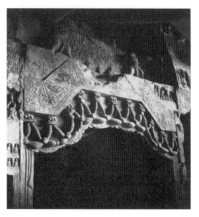

第六十六圖 古陽洞龕眉

第六十七圖 龕眉龍飾

古陽洞中像旁雕飾多珠鏈，飄帶等（第六十六至六十八圖），龕後及背光則作火焰紋。龕之周圍梯形(Trapezoid)格中則為飛天，長衣飄舞。其雕多極薄浮雕，線索凌峻（第六十九、七十圖）。背光火焰，亦有只刻線紋者。然皆一致同有一特徵，則其剛強之蘊力是也。此特徵本已見於雲岡作品，及至龍門，則因刻匠技術之進步，石料之較佳，故其特徵乃益易見。龍門刻匠實較雲岡進步甚遠，不唯技術，即對於雕飾之佈置，亦超而過之矣。

正光四年（公元523年）賓陽洞成，共有三洞，為龍門諸洞中之最壯大者。賓陽洞為皇家敕造，挑選名匠，工作特精，然三洞作風各異，其中雖有隋唐添刻像，然主要像皆正光間物，北洞本尊補塑，失去原形，中洞，南洞本尊，面貌特異，衣褶不似古陽，而寫實之技巧進步。褶線曲直參差流暢，曲折配合得宜（第七十一至七十七圖）。

南洞本尊衣褶流麗，中洞南北壁有本尊立像，衣緣自手下垂，作一種波狀，善用曲線，變化頗巧。其髮為健陀羅式。其背光自項後圓光周圍有寶相花以至周圍之火焰，刻技細巧精緻之極。其諸脅侍菩薩，或和悅，或莊嚴，各盡其妙（第七十三、七十五、七十七圖）。

壁上之諸浮雕，佛傳圖及王后供養圖，極浮雕之美，後世觀者唯讚嘆耳（第七十八圖）。

次要次古者有蓮花洞，其中最古銘為孝昌間物，其洞頂以蓮花為寶蓋，方丈餘，是以得名。蓮花四周刻飛天（第七十九、八十圖）。本尊立像之左右有聲聞弟子脅侍，左執杖者為迦葉尊者（第八十一圖），此外又有菩薩脅侍。洞內樣式稍新異。本尊兩手下袈裟緣直垂，與膝下衣褶，皆極流暢。此式東魏高齊最盛，實北魏末年之新典型，脅侍菩薩面貌和藹，頗似賓陽洞。聲聞面貌奇偉，衣褶似賓陽中本尊，而略有變化。此實北魏末之作風也。

此外山東歷城，河南鞏縣，亦皆於此時開鑿，其作風沿革亦略同焉（第八十二至八十五圖）。

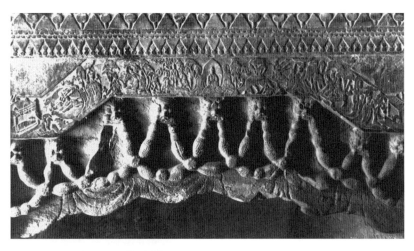

第六十八圖　珠鏈龕飾

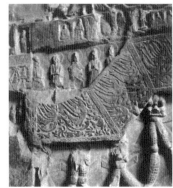

第六十九圖　古陽洞龕眉雕飾

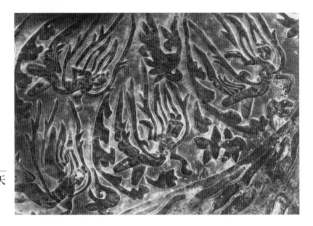

第七十圖　古陽洞飛天

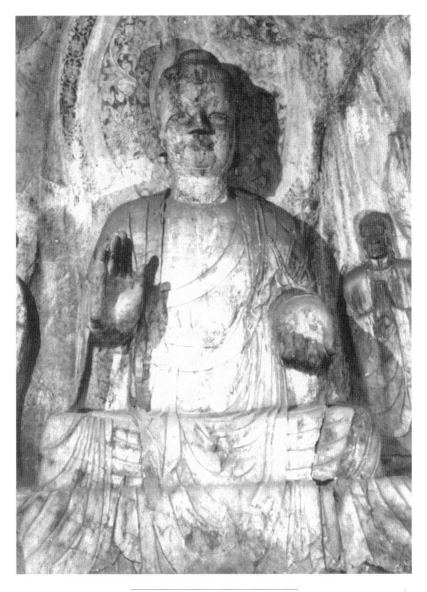

第七十一圖 龍門石窟賓陽南洞本尊

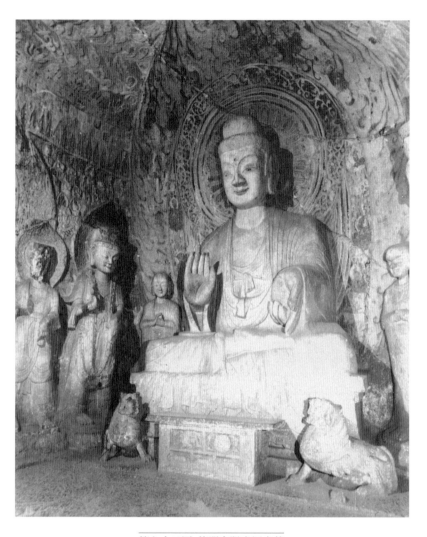

第七十二圖 龍門賓陽中洞本尊

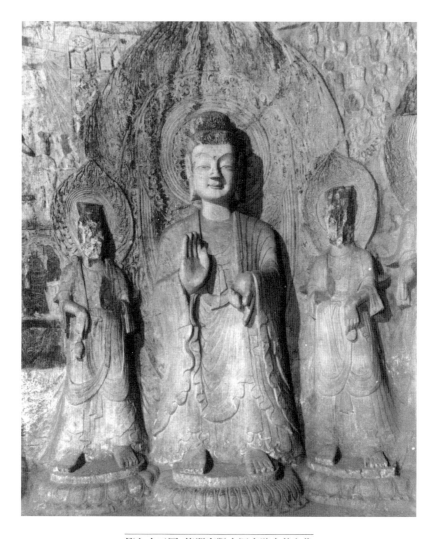

第七十三圖 龍門賓陽中洞南壁本尊立像

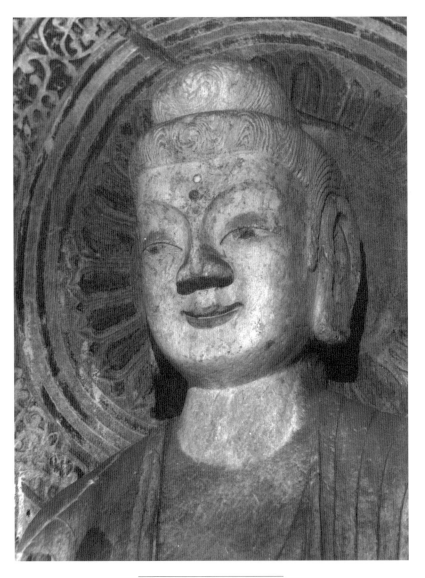

第七十四圖 賓陽中洞立佛頭像

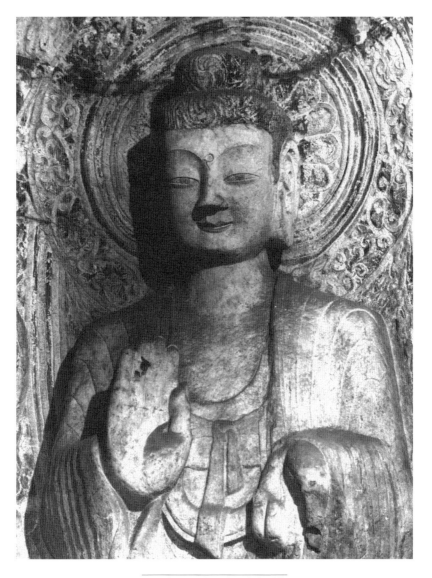

第七十五圖　賓陽中洞本尊頭像

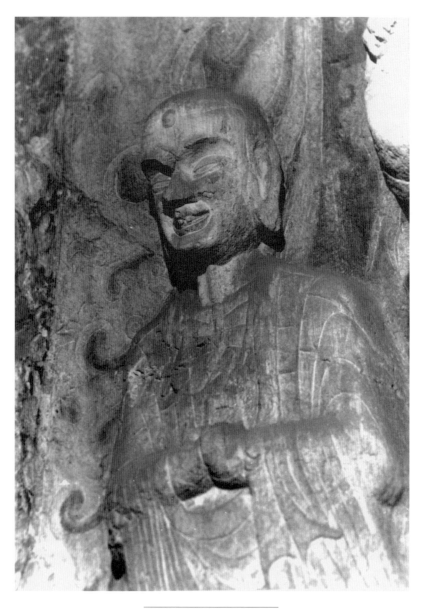

第七十六圖 賓陽中洞迦葉像

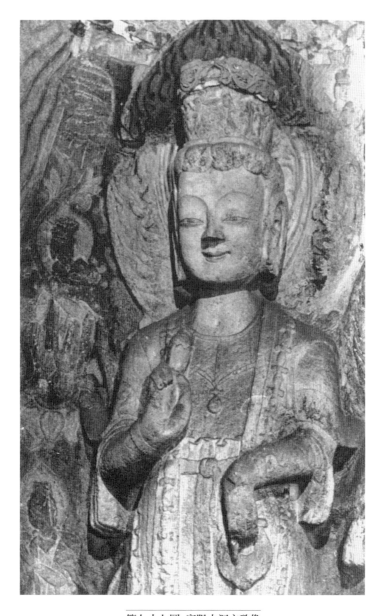

第七十七圖 賓陽中洞文殊像

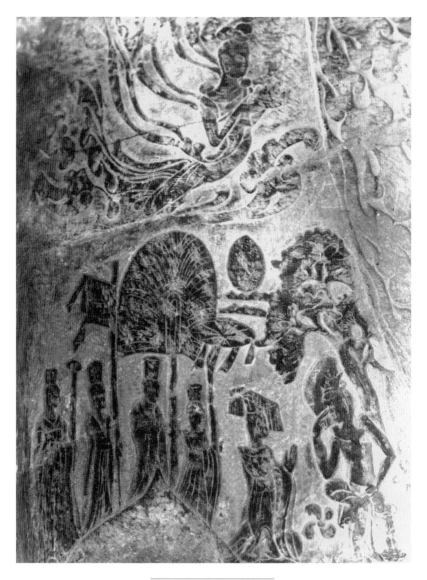

第七十八圖　浮雕佛傳故事

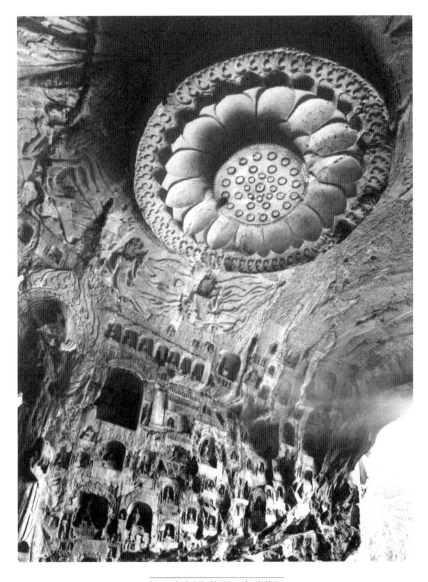

第七十九圖　龍門石窟蓮花洞

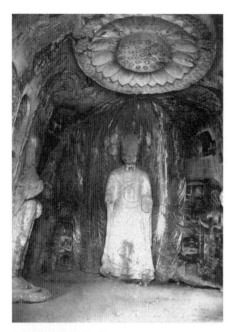

第八十圖 蓮花洞本尊

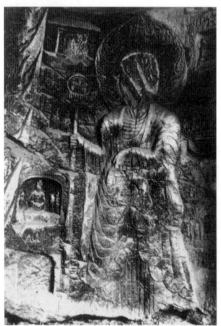

第八十一圖 蓮花洞迦葉像

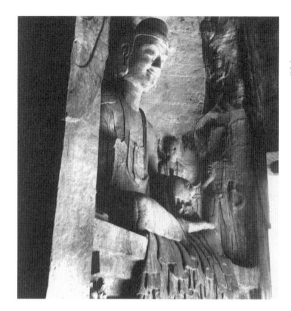

第八十二圖 鞏縣第一窟

第八十三圖 鞏縣第二窟

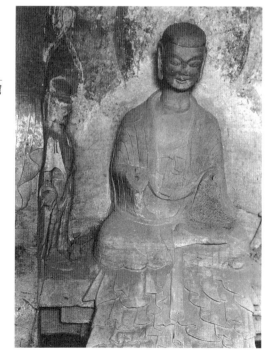

第八十四圖　鞏縣第三窟

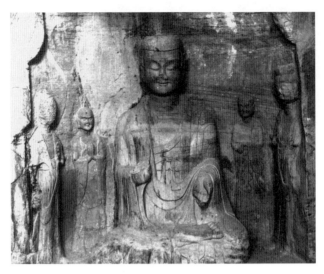

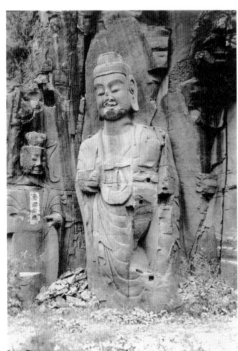

第八十五圖　鞏縣第四窟

自永熙三年，孝靜帝改元天平，遷都於鄴，以至武定八年，禪位於高齊，此十六年間謂之東魏。仍繼北魏之風，造像亦甚盛行。京都既遷，洛陽龍門造像之迹非復如北魏之盛，然古陽洞中東魏造像之可考者尚有數龕。

除雲岡龍門外，山東歷城河南鞏縣皆有石窟遺刻，古自北魏，下至唐宋，誠佛圖美術中最重之遺物也。

佛像之供養，初以彌勒為最多，後為釋迦，觀音之供養亦盛。脅侍菩薩本多二尊，自賓陽洞以後，加以聲聞，遂成五尊。至於師子飛天，由來亦古。

玉石造像，北魏雖有之，然至東魏尤盛，至高齊益盛行。

西魏遺物較少，然亦有堪注意者，太原現存方碑一座，高與人齊，其上刻龕，內有坐像。為大統十三年物（第八十六、八十七圖）。

大統十七年(公元551年)造像碑，為造像碑之最大者，其高十尺許，為一整石。其結構頗“建築的”而不甚“雕刻的”。其全部豎分為二行，橫分作四層，最上層為碑頭，上刻雙龍，中盤小龕內像三軀。碑陽二三層各刻佛像九軀，雖極細微，而衣褶紋則絕對表示時代特徵。二層龕上為蓮花栱，三層栱上刻飛天，其衣裙向上飄舞，如火焰狀。下層合二格為大龕，佛居中，脅侍者八菩薩，其下為師子，邑子等像，龕刻作羅帷華蓋形，上冠以相輪，如塔頂。最下則為碑文。各層間為造像者像。碑陰各層略同。頂層刻樹，頗有漢代遺風（第八十八、八十九圖）[1]。

此外波士頓博物館(Boston Museum)亦有造像碑一座，其剛勁尤過之。碑為大魏（？）元年物，惜上部已崩斷。

[1] 第六十七、六十九、七十、七十二、七十六、七十七、七十九至八十九圖均引自《龍門石窟》。

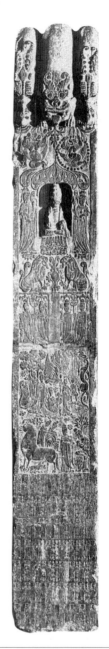

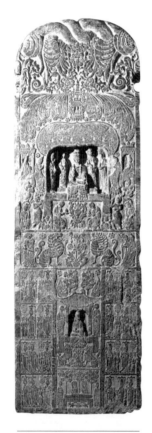

第八十六圖　山西魏碑正面　　　　　第八十七圖　山西魏碑側面

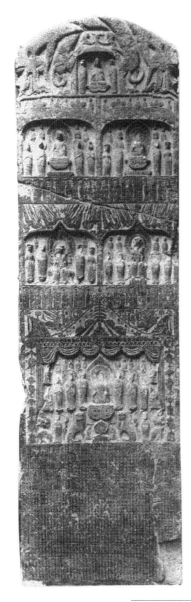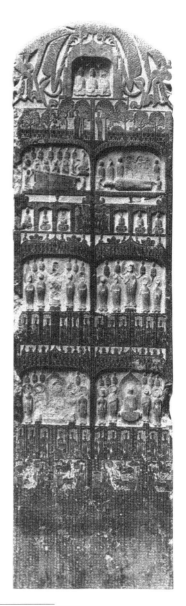

第八十八圖 大統十七年造像碑

第八十九圖 大統十七年碑碑頭

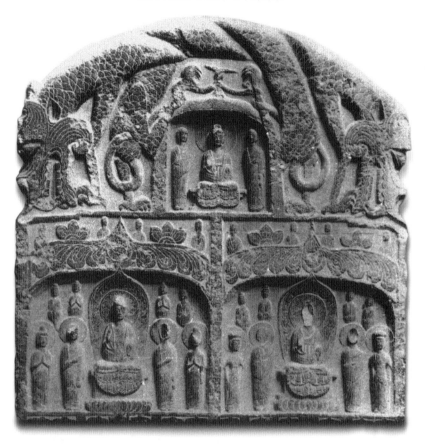

道教像

元魏道教頗盛行。太武帝登位之次年，召天下方士，嵩山寇謙之，即當時道教中要人。終元魏之世，道教頗有影響，遺物亦不少。其命題雖異而作風則完全與佛像同也。其最古作品為鄜州石泓寺舊藏天尊像，字迹漫滅，僅辨"永平"年號，無甚特異也。

北齊、北周

北齊北周之雕刻，由歷史眼光觀之，實可為隋代先驅。就其作風而論，北齊北周為元魏（幼稚期）與隋唐（成熟期）間之折衝。其手法由程式化的線形的漸入於立體的物體表形法；其佛身軀漸圓，然在衣褶上則仍保持前期遺風，其輪廓仍整一，衣紋仍極有律韻。其古風的微笑仍不罕見，然不似前期之嚴峻神秘；面貌較圓，而其神氣則較前近人多矣。此時期可稱為過渡時期，實治史者極宜感興趣之時期也。

北齊

時代雖同，然地方之區別則極顯著。北周遺物，今見於陝西一帶者，率皆肥壯，不似北齊河北所遺玉石像之精巧。今山西天龍山所存此期遺物最多，然前數年山西國民黨黨部以打倒偶像號召，任意摧殘，其受損害如何，不敢設想。此外山東神通寺，龍門蓮花洞，鞏縣石窟寺等處亦有摩崖造像。在北齊三十年間，今河北、河南、山西、山東諸省造像數極多，研究亦不大難。

天龍山，北齊造像之最精者為"第二窟"及"第三窟"（第九十至九十三圖），其他諸窟皆隋唐物，"第一窟"亦北齊，然不及二、三窟之精美。二、三兩窟中雕飾形制略同；各有三龕，每龕三佛，本尊居中，菩薩脅侍。浮雕甚高，幾似獨立，然仍帶一種平板氣味，尤以脅侍菩薩為甚。菩薩微向佛轉側，立蓮座上，面部被毀，至為可惜（第九十三圖）。其姿態修直，衣褶左右下垂，下端強張作角形曲線，尚有北魏遺風。本尊則坐蓮台上，後壁面門者結跏趺坐，左右壁者垂足坐。其衣褶雖仍近下部向外伸出作翅翼形，然其褶皺不復似前期之徒在表面作線形，其刻常深，以表現物體之凹凸。其背光本有彩畫，今已磨失。其全部雕法極其樸素，其引人入勝不在雕飾之細膩而在物體之表現也（第九十一圖）。

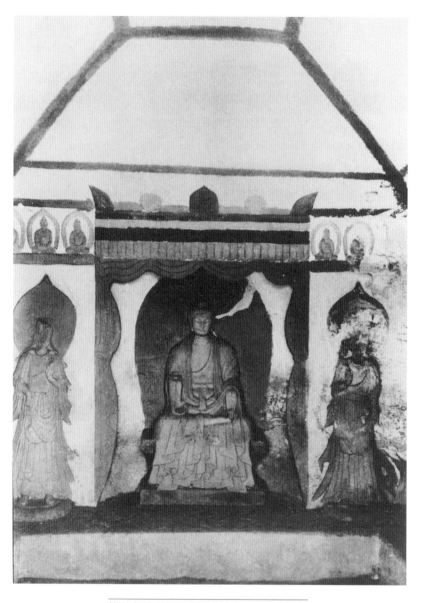

第九十圖 山西太原天龍山第二窟北齊雕像

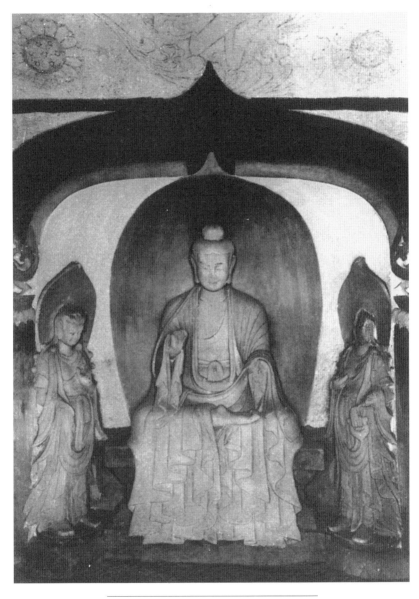

第九十一圖 山西太原天龍山第三窟北齊雕像

第九十二圖 天龍山第三窟西壁北齊雕像

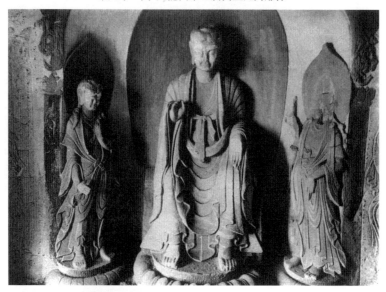

第九十三圖 天龍山第三窟脅侍菩薩
（北齊）

石窟而外，北齊造像極多，大村西崖所列舉即有二百餘區，其散佚於豫冀者當不可勝計。其在山西者，武平七年郭延受造像最可為其代表作品。其石質為紅色沙石，略似天龍山。菩薩（觀音）像倚背光成高浮雕，背光已毀，臂已折，腿肥大似腫，圓似管，足亦肥板無生動氣。像立覆蓮上，蓮花前有龜，作負馱狀，其上有碑，刻字，旁有二獅。衣褶僅淺似線，寶珠帶突起不高，衣之下端作卷浪文。全身自頂至踵，各部皆以管形為基本單位。其與北魏飄鬆直垂之衣紋，可謂絕對不同矣。

北齊雕刻因地而異前已述及。今河北定縣一帶，產白玉石極佳。其造像雖與上述諸點不盡符合，然亦相去不遠。其全身各部亦以管形為主，衣裳極緊，衣褶僅似線紋。頭笨大，胸高肩闊，其傾向則上大下小。其遺物極多，如喜龍仁(Siren)《中國雕刻》第253、256圖是（第九十四、九十五圖）。與北魏相較，則北魏上小下大，肩窄頭小。北齊則上大下小，其律韻遲鈍，手足笨重。輪廓無曲線，上下直垂。二者相去極遠，而時間則僅距數十年，其變至驟，殆非逐漸蛻變，乃因新影響輸入而使然也。

此新影響者，殆來自西域，或用印度取回樣本，或用西域工匠，其主要像（本尊）則用新式，而脅侍菩薩則依中原原樣，此所以使本尊與菩薩異其形制也。天龍山當時僧侶，與印度直接交通必繁密，故其造像所含印度氣味之多，亦為他處造像所罕見。今印度秣菟羅(Mathura)美術館中與北齊同時造像頗多，兩相比較，即可溯其源矣。

河北境內遺像作風與山西大異。泰半甚小，似為各家中供養者。其結構至繁雜，頗似金像手法。唯最初者尚略帶北魏遺意。佛像多有菩薩脅侍，其背則共有一背景，為葉形背光，其上則有飛天舞翔。俱為浮雕。其衣褶尚有在下端向外伸作翼形之傾向，其浮凸亦殊甚。壇座甚高，周刻天王獅子等等拱衛。其最普通之佈置則在佛之兩旁植樹二株，枝葉交接於其上，樹幹遂成二柱狀，而枝葉則成背光，飛天翔回於其間，共拱寶塔。枝葉之間多雕通處，使全像愈顯其剔透玲瓏，為其他佛教雕刻所罕見（第九十六、九十七圖）。

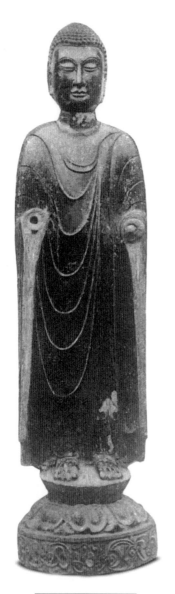

第九十四圖　北齊雕像

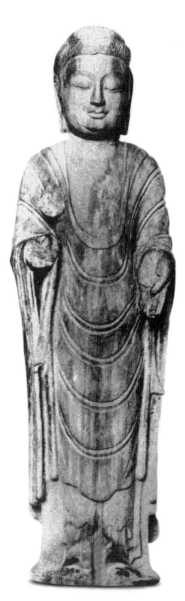

第九十五圖　北齊雕像

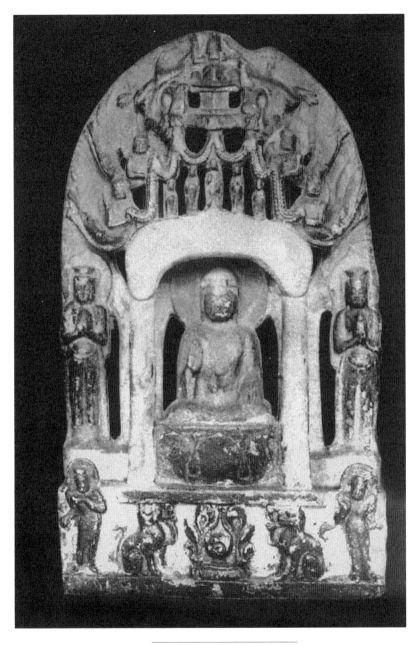

第九十六圖 河北境內北齊雕像

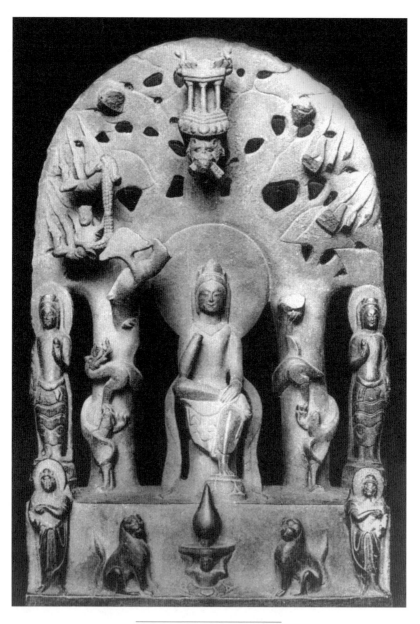

第九十七圖　河北境內北齊雕像

　　此種造像，其先率皆施彩色，其與當時繪畫的佈局必甚相近。由立體的佈局觀之，其地位實不甚高，然由技術的進步觀之，則亦有相當價值。佛像本身，仍可與前所論之公式符合，"管形"之傾向極為顯著。其為數也多，其良莠亦不齊，其精者可為佛教雕刻中最高之代表物，其劣者則無足道也。定縣一帶所產玉石為其主要石料，色白而潤，最足以表現微妙之光影，使其微笑益顯神妙矣。

北周

　　北周造像較北齊遺物少，建德三年（公元574年）武帝滅法，道佛並禁，經像悉毀，沙門道士悉皆還俗，銅像則化為錢，周境之內，數百年來官私所造佛塔寺像，悉皆掃地。建德六年滅齊，齊境佛像亦同此厄。魏齊造像，設非皆經此度有意之摧殘，其傑作之傳於今日者當不只倍蓰，由美術史上觀之，武帝罪亦大矣。幸宗教信仰，最為堅實，以帝皇之力，故意搜尋，然尚有幸免者。宣帝即位，佛道復興，以坊州大像之出現，改元大象，造像之風復盛。

　　北周遺物，以陝西為多。其作較齊像尤古。因所用石質不同，故其刀法亦異。唯較之齊像，則所受印度影響極其輕微，故保存元魏遺意亦多。

　　今西安博物館保存大像數尊及美國所藏數尊為此派重要標本。西安四軀皆釋迦立像，佛身肥笨，衣褶寬暢下垂（第九十八圖）。然最精者莫如現藏波士頓及明尼阿波利斯(Mineappollis)二軀，波士頓像高八尺餘，明尼阿波利斯像高六尺四寸，銘文曰天和五年（公元570年）。波士頓形制與之無異。其中尤以波士頓為精，菩薩為觀音，立蓮花上，四獅子蹲座四隅拱衛。菩薩左執蓮蓬，右手下垂，持物已毀。衣褶流暢，全身環珮極多。肩上袈裟，自兩旁下垂，飄及於地。寶冠亦以珠環作飾，頂有小佛像。企立姿勢頗自然，首微向前伸，腰微轉側。秀媚之中，隱有剛強之表示，由藝術之眼光視之，遠在齊像之上矣（第九十九圖）。

第九十八圖 陝西省博物館藏北周釋迦立像

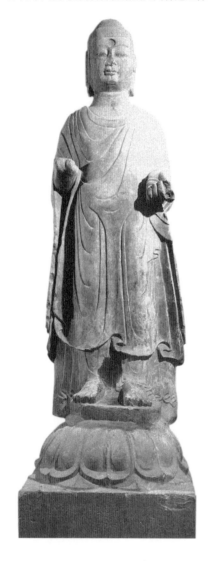

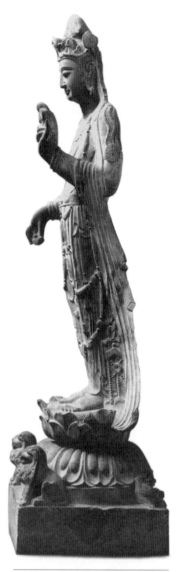

第九十九圖 美波士頓博物館藏北周觀音像

　　此期銅像亦足以助證其蛻變之程序。較早作品衣褶仍有魏風，身格較
纖幼，曲線流暢，然頭部則方笨，現出北周本色，且無背光，只有頭光。
周齊以來，銅像背光似已消滅，考之此時之印度佛像，多無背光，殆受其
影響歟。西安發現銅像甚多，今多在國外。

　　喜龍仁《中國雕刻》第266B，280c，278圖皆其代表作品也（第一
○○、一○一、一○二圖）。

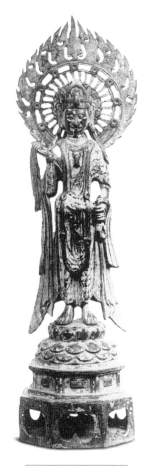

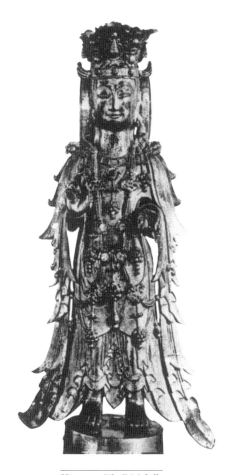

第一○○圖　北周金像　　　　　　第一○一圖　北周金像

第一〇二圖　北周金像

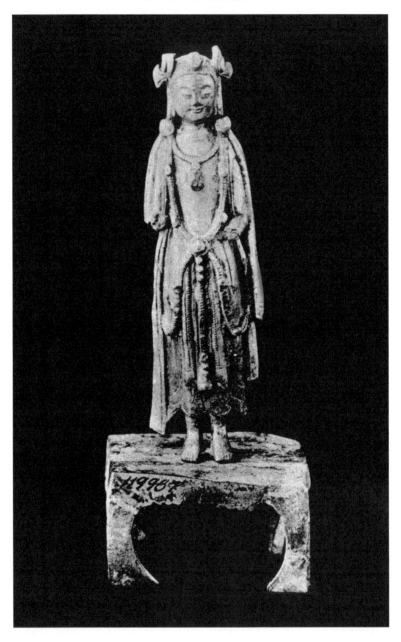

隋

隋

　　北周大定元年，隋王楊堅受禪，國號隋。開皇九年滅陳，虜陳後主，南北遂復統一。文帝都大興（長安），煬帝遷都洛陽。文帝之世，開皇仁壽間，造像極盛。周武滅法以後，至開皇元年，佛禁始開，大修周代廢寺，建立經像，盛極一時。

　　開皇四年又詔移安周時遣除殘像。二十年，更頒佈形像保護法，凡有敢毀壞偷盜佛及天尊乃至岳鎮海瀆之神者，以不道論。以沙門而壞佛像，道士而壞天尊者，以大逆不道論。終文帝之世，修治故像大小十萬六千五百八十軀，造新像百五十萬八千九百四十餘軀（《法苑珠林》卷一百），周武慘滅佛法，至是始復舊觀。

　　按其風格，隋代雕刻實為周齊雕刻之嫡裔。其大部分仍

117

可稱為"過渡式"的,然其中已有少數精品,可以列於我國最發達之宗教雕刻者矣。楊隋帝業雖只二代,匆匆數十年,然實為我國宗教雕刻之黃金時代。其時環境最宜於佛教造像之發展,而其技藝上亦已臻完善,可以隨心所欲以達其意。然隋代雕刻大體皆甚嚴正平板,對於自然仍少感興味。然較之元魏,則其對於人體部分之塑造,確有進步矣。

隋代石窟雕刻極多,其最要者在山東境內,如歷城千佛山、玉函山、益都(青州)駝山、雲門山等處,然雲岡、龍門、天龍山亦多所增廣,乃至在已有魏窟中添刻者。天龍山第八窟(第一〇三圖),由歷史的及美術的方面觀,皆較重要,然經時代之侵蝕及人為之破壞,像已頹殘。此窟為天龍山最大窟之一,與北齊之第十六窟相較,則可知其所受印度影響極少。其坐法仍如齊像,然衣褶之佈置,身材之方正肥重,不似齊像之彎曲輕盈,手足加大,頭部亦加大,然生氣則無加也。其脅侍菩薩則更死板無味。在藝術上只佔中下地位。左右壁上數菩薩,則似較有可稱道處。

洞外有天王四,其二在洞口,其二在碑旁,為開皇四年物。較之洞內佛像,當為上品。其動作暴躁莊嚴。其衣褶頗流暢。刻工已知利用衣褶之飄揚以表示身體之動作為前所未有。

陝西境內,直受北周遺風,又因石料之不同,其作品亦較異,大體較山西造像為佳。其石為灰色石灰石或玉石。所造菩薩像,率多肥大,頭極重,衣裳長闊,環珮玉鎖下垂及膝。肩上所披袈裟(?),在足部微展開作翅翼形,然後緊貼於像座之上。此期衣褶率多雜亂死板無韻律,其中偶有稍有韻律者,則適足以表示像之呆板,無動作之表現也。衣裙之下沿褶作耳形紋,(注:左右相對稱,〇〇。)其中亦偶有較自然者,如喜龍仁《中國雕刻》第313圖(第一〇四圖)。

山陝境內隋像遺物頭部多豐滿強大,然其較優秀者不若北周造像之方整。其形體及結構的精確,皆超於北周之上;五官之刻塑尤為仔細。雙線代眉,彎曲長細,尤為特異。此諸像面貌之美麗精緻,實賴元魏式微笑及多少個性之表現混合而成——然其微笑,已微之又微,僅隱隱堪察耳。隋代

第一〇三圖甲　天龍山第八窟天王像

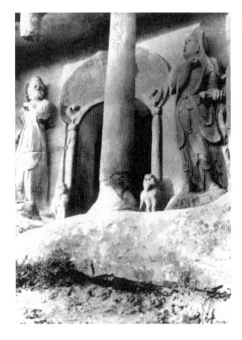

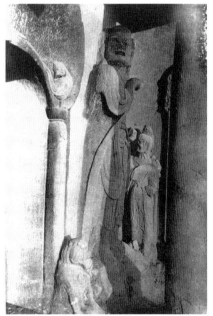

第一〇三圖乙　天龍山第八窟天王像

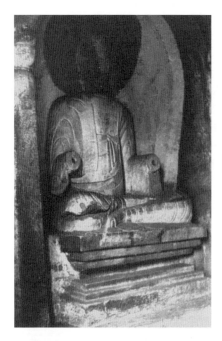

第一〇三圖丙　天龍山第八窟主尊

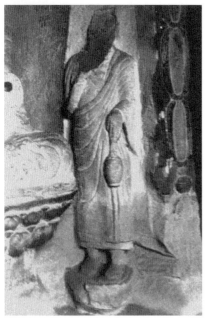

第一〇三圖丁　天龍山第八窟脅侍菩薩

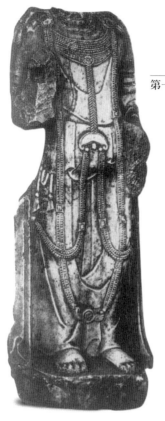

第一〇四圖　陝西隋代雕像

像首之精品，在中國雕刻史中實可位於最高之列；其對人體解剖上之結構，似尤勝於唐像，而其表情則尤非筆墨所能形容也。

　　然而隋像之最精美最足為時代標準代表作品者，莫如河北境內遺物。其形制多一律，然品第則優劣不同。其最普通之特徵為其體態之輪廓，至此已不復以管形為基本，乃一變而呈橢圓狀。其輪廓自腰部及肘部向上下展出，於足部及頭部向內收縮。衣褶之主要線紋方向亦隨之。其全部韻律皆隨橢圓之傾向，胸前背後及至頭部之線紋亦如之。其所表現則為一種極純粹之調和與幽靜之狀態。而在此幽靜之中，復表示些微動作，其動作極其和緩，抑揚有序，不似前期管形造像之驟然起伏也。見喜龍仁：《中國

121

雕刻》第 324，325，328，329 圖（第一○五至一○八圖）。

　　至於遺物豐富，品類最雜者，當首推山東境內造像。當時此地對於佛教之信仰，似較他處為強烈。由其造像觀之，當時殆本有自成一派之遺風，而其刻工，殆亦非尋常匠人，其天才藝技，皆有特殊之點。其中最古者為益都駝山及歷城玉函山，玉函諸像多開皇四、五、六年造，雖屢經修塑，然本來面目尚約略可見。大致尚作管形；目頗呆板，衣褶垂直，益顯其活動不靈之狀。頭部碩大，趨重方形，而頸則細長如柱；而他部之結構，亦非精美。歷城佛峪亦有同此形制者，且保存較佳。為開皇七年造（公元 587 年）（第一○九至一一一圖）。

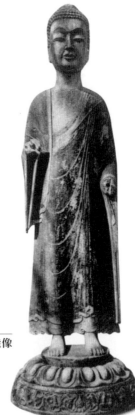

第一○五圖　隋代造像

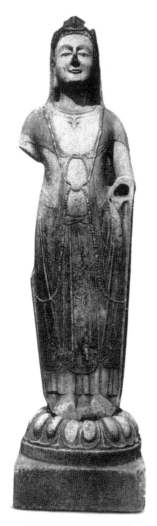

第一〇六圖 隋代造像

第一〇七圖 隋代造像

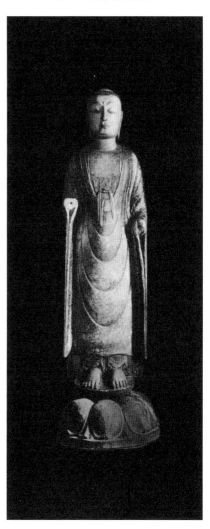

第一〇八圖　隋代造像

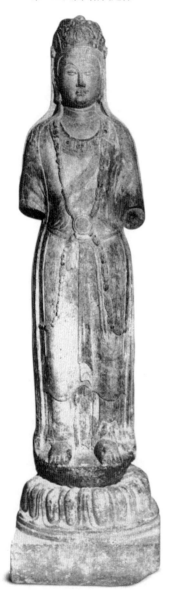

第一〇九圖　山東歷城佛峪隋開皇
七年造像（王建浩攝）

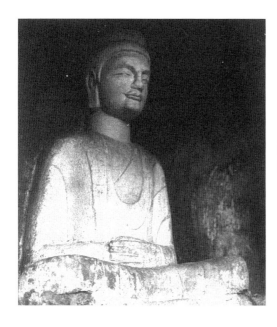

第一一〇圖 山東歷城玉函山
隋造像現已毀（王建浩攝）

第一一一圖 山東歷城佛峪造像（濟南博物館供稿）

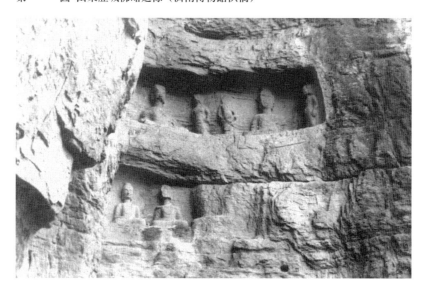

　　駝山造像極為宏大，與玉函佛峪作風相同。雖無年號可考，然按其形式，當與同時。隋式雕刻在此乃放大雕造，是為總管平桑公造像（第一一二圖），其物形之美及情性，不免受過大之累，不得表現，殆玉函亦不如。其對於體形，只有作皮毛之表示，全身各部，如手足頭頸，似亂物堆成，毫無機性之結合。其形以橢圓為主，衣裳薄而緊，其褶紋雖有相當文飾之美，然無物體之實，其律韻不足為其魁偉體格之蔽飾也。此像全部唯寶座上所垂衣紋尚有律韻，其曲線之流暢及下邊波形紋，皆為隋代所特有。其兩旁脅侍菩薩身量較小，權衡較佳，呆板直立，頗似柱形，少有橢圓線。頭部亦重大，頸部則由三重圓環疊成，當時雕刻之通例也。

　　雲門山與駝山隔溪相對，相去咫尺，而其美術之地位，則極懸殊。大像數少，且極殘破，然其優美，則不因此而減也。其年代較之駝山約遲十年。其雕工至為成熟，可稱隋代最精作品。像不在窟中，乃摩崖作龕供養，日光陰影，實助增其美。佛龕中一佛，一菩薩，一天王脅侍。其旁一龕則本有碑在中，菩薩脅侍。佛龕本尊，結跏趺高坐寶座上，其姿勢不若舊式之呆板，而呈安適之意。其狀若似倚龕而坐，首微前伸，若有所視者（第一一三、一一四圖）。其衣褶至為流暢，雖原來已極流暢之裙下端，亦有加焉。其連環式之曲線及波形褶紋仍舊，而其流暢則遠在他像之上。然此像之長，不唯在其宏大及生動。其最大特點乃在其衣裙物體之實在。其褶紋非徒為有韻律之雕飾，抑且對於光線之操縱，使像能表出其雕刻的意義，實為其最大特點。其面貌亦能表現其個性，目張唇展，甚能表示作者個性，其技藝之純熟有如唐代，然其形制則純屬初隋，實開皇中之最精品也。

　　以此像與陝西造像並之，時代相同，而空間之區別，則可使見者訝隋代遺物品格高下相差之甚，而同時又有共同之特徵也。

　　隋代遺像，大多數為開皇間物，煬帝之世，遺物甚少。磁州南響堂山，本有晚隋像若干軀，其形式為隋式，然藝技已大進，蓋已在隋唐之交，由過渡而入成熟時代矣。

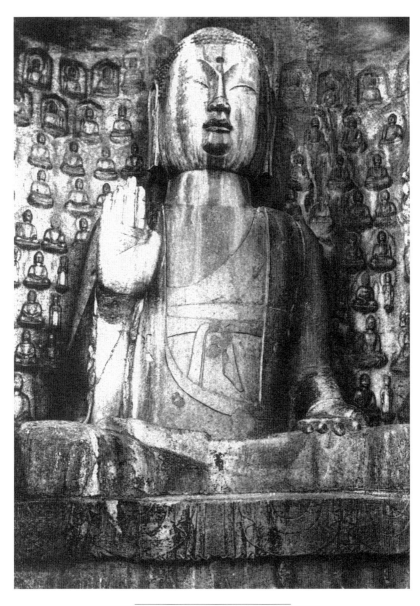

第一一二圖 駝山總管平桑公造像

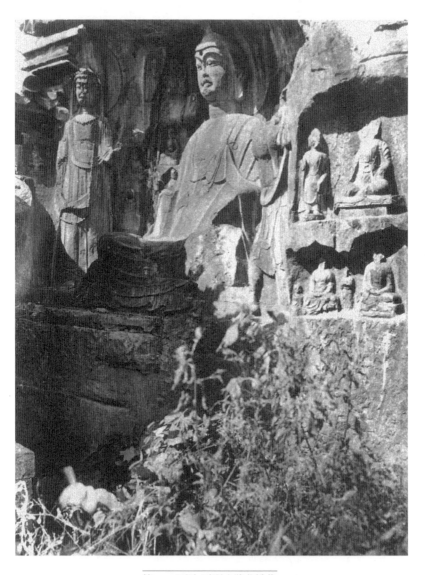

第一一三圖 雲門山隋代造像

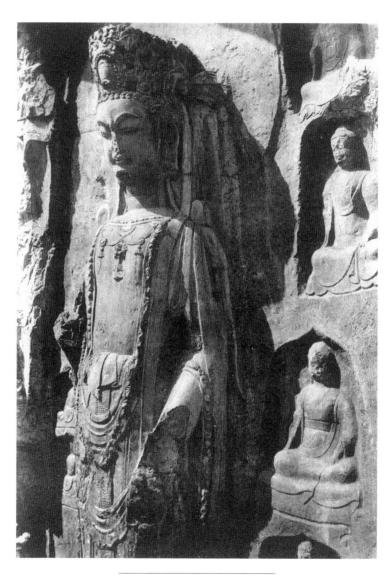

第一一四圖　雲門山隋像脅侍菩薩

　　鑄銅之術，北周時蓋已臻完善，至隋代其風尤盛。其中心殆在大興
（西安）。端方督陝時，在西安得開皇十三年造像，保存甚佳，少有損壞。
本尊坐菩提樹下，四比丘，二菩薩，二天王，二獅子，二飛天等侍衛。本
尊頭光華麗，有花葉及火焰紋，樹枝上則有花圈下垂（第一一五、一一六
圖）。此類金像隋代極為盛行，然多毀鑄錢，在日本方面保存較多。帝室
御藏一光三尊立像，半踞彌勒像，菩薩立像，立佛銅像，皆為隋代經三韓
而傳之日本者，其刻工之精美，保存之完善，在今日之中國，似不易得
也。

　　此外道教亦為高祖所信，造像亦多，然只得稱佛教雕刻之附庸，其命
題多老君或天尊像。

　　總之此時代之雕刻，由其形制蛻變之程序觀之，其最足引人興趣之
點，在漸次脫離線的結構而作立體之發展，對物體之自然形態注意，而同
時仍謹守傳統的程式。橢圓形已成其人體結構之基本單位，然在衣褶上，
則仍不免垂直線紋，以表現其魏齊時代韻律之觀念也。

第一一五圖　隋開皇十三年銅像

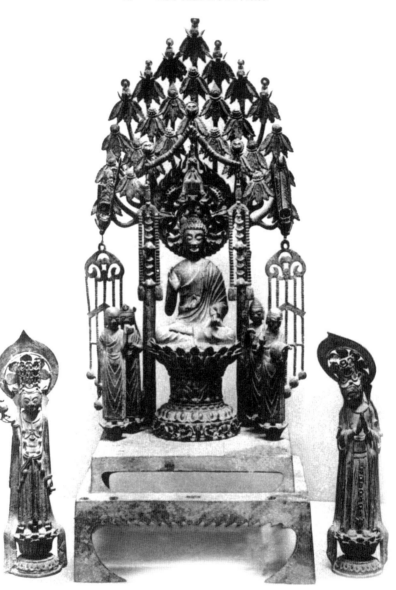

第一一六圖　西安出土隋開皇四年董欽造像

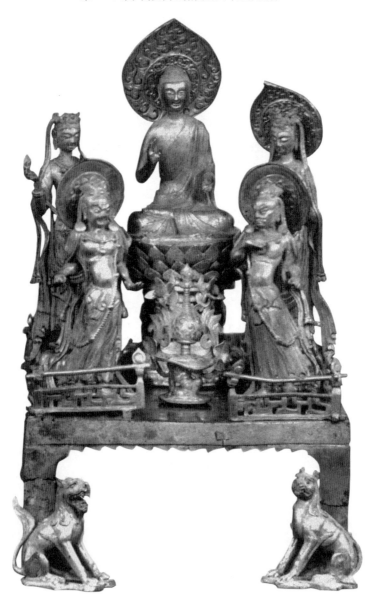

唐

唐

　　李唐之世，在我國史中，為黃金時代。文治武功俱臻極盛。世代長久，僅亞於漢（共 290 年）。國運隆盛，為前所未有。盛唐之世（公元七世紀）與西域關係尤密，凡亞洲西部，印度，波斯及至拜占庭帝國，皆與往還。通商大道，海陸並進；學子西遊，絡繹不絕。中西交通，大為發達。其間或為武功之伸張，或為信使之往還，或為學子之玄願，或為商人之謀利，其影響於中國文化者至重。即以雕塑而論，其變遷已極顯著矣。然細溯其究竟，則美術之動機，仍在宗教（佛教）與喪葬（墓表）支配之下。

　　然而唐代藝術史，高祖之世，實罕足道。考之古籍，雖有造像之記載；然武德中遺物，尚未聞見。太宗嗣位，與民以信仰自由，不唯佛道，即景教亦於此時傳入。太宗於治國

之暇，時與學者論學。玄奘西遊，帝實使之。貞觀十九年（公元645年）玄奘自印度歸來，先居弘福寺，帝復為立大慈恩寺，從事譯述。太宗且為作三藏聖教序。當此之時，長安實世界文化都會之最重要者。四夷來歸，貢使不絕於長安殿前，竟有十餘國使之多。

玄奘之歸，與我雕塑關係最深者，厥唯師所將來印度七佛像。按《大唐西域記》：

1.金佛像一軀，通光座高一尺六寸，擬摩揭陀國(Magadha)前正覺山(Praghbodi Mt.)龍窟留影像。

2.金佛像一軀，通光座高三尺三寸，擬婆羅疤斯國(Benares)鹿野苑初轉法輪像。

3.刻檀佛像一軀，通光座高三尺五寸——一説尺有五寸——擬橋賞彌國(Kausambi)出愛王(King Udayana)思慕如來刻檀寫真像。

4.刻檀佛像一軀，通光座高二尺九寸，擬劫比他國(Kapitha)如來自天宮(Tathagata)下降寶階像。

5.銀佛像一軀，通光座高四尺，擬摩揭陀國鷲峰山説法華等經像。

6.金佛像一軀，通光座高三尺五寸，擬那揭羅昌國(Nagarahara)伏毒龍所留影像。

7.刻檀佛像一軀，通光座高尺有五寸——一説尺有三寸——擬吠舍厘國(Vaisali)巡城行化刻檀像。

像先置於弘福寺，後三年，慈恩寺成，敕以九部之樂，並各縣縣內之樂，率諸寺幢帳。迎像送移供養。通衢皆飾以錦繡，魚龍幢戲，千五百餘乘，帳蓋三百餘事，繡畫羅幡數百，文武百官侍衛陪從。太宗及太子後宮登安福門，手執香爐而目送之。觀者億萬。永徽三年，建磚塔（大雁塔）以供像。其受國人之珍敬有如此者。

此七像者，蓋為佛教造像之標準，中部北印皆有之，故其影響之大，無待贅述。敦煌壁畫，有寫其形，然只足為像形之辯證，無重要之美術價值也。

初唐之世，除玄奘法師而外，學子使臣之遊西域者頗不乏人，所灌輸於美術界之影響當非微淺。貞觀二十二年，唐使王玄策自印度歸。其先於貞觀十七年，詔李義表王玄策等二十二人送婆羅門客歸國。十九年至摩揭陀國，立唐文碑於菩提樹邊。一行中有巧匠宋法智者，圖寫摩陀佛足迹及菩提樹伽蘭彌勒像而歸。窮巧聖容。未到京師而道俗竟模之。後敕撰《西國志》六十卷成，中四十卷為圖畫，蓋宋法智所寫，惜書已佚。

考之《歷代名畫記》，尚有韓伯通者。乾封二年（公元667年），京兆西明寺道宣入寂，春秋七十有二。高宗追仰道風，詔相匠韓伯通為塑真容。顯慶元年（公元656年）河東郡夫人受戒，敕玄奘法師及大德九人迎於鶴林寺。受戒之後，命巧工吳智敏作十師形像，以留供養。吳、韓、宋三師，實史傳留名之三名匠，蓋皆長於肖像者也。

武后之世，在政治方面，為害之烈，人所共知。然在美術方面，則提倡不遺餘力，於佛像雕刻，尤極熱心。出內帑以建寺塔，且造像供養焉。就初唐遺物觀之，唐代造像多在武周，其中精品甚多。龍門天龍山諸石室及長安寺院中造像，俱足證明此時期間美術之發達及其作品之善美。佛像之表現仍以雕像為主，然其造像之筆意及取材，殆不似前期之高潔。日常生活情形，殆已漸漸侵入宗教觀念之中，於是美術，其先完全受宗教之驅使者，亦與俗世發生較密之接觸。故道宣於其《感通錄》論造像梵相，謂自唐以來佛像筆工皆端嚴柔弱，似妓女兒，而宮娃乃以菩薩自誇也。

西安為唐代都城，武后時造像尤多。其最古造像之可考者為貞觀十三年（公元639年）中書舍人馬周造像（第一一七圖）。佛結跏趺坐高座上。背光上刻火焰形。頭光作二圓圈，圈內刻花紋及過去七佛像。衣裝緊嚴，作極有規則曲線形。衣蔽全體，唯胸稍露。衣褶由寶座下垂，亦極規則的，使全像韻律呈一安寧懿靜狀，而其曲線亦足增助圓肥豐滿形態之表示。此像之中，前期之橢圓形仍極顯著，然已較肥碩，且全體各部不同其刀法。其裝飾集中於背光及頸部，刻法精美，堪稱傑作。此類遺物之在陝者頗多，刀法佈局大略相同。就其衣褶及形態論，其深受印度影響殆無可

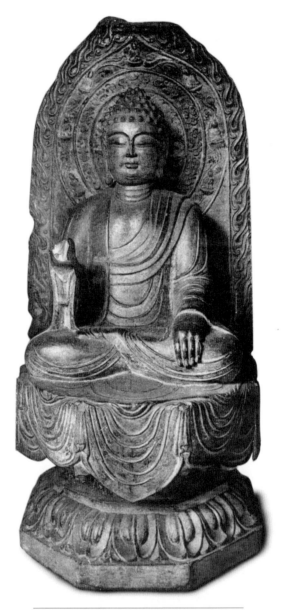

第一一七圖　唐貞觀十三年中書舍人馬周造像

疑。其衣褶與元魏雲岡最初像相似，而形態則與敦煌畫鹿苑法輪初轉相合。然其根本觀念，則仍為中國之傳統佛像也。

西安寶慶寺（俗稱花塔寺），塔上淺刻多片，堪稱初唐中國雕刻代表作品。皆本尊及二脅侍菩薩三尊像。其佈局大略同，上有羅蓋，佛坐菩薩立。然數石優劣不同，有粗笨，有清秀。本尊印度影響顯著，如一肩袈裟，細腰等等。其頭部均甚大，頸短，似內藏無限威力者。菩薩側身立，衣紋作飄飄狀，腰細而臀部偏側，繫結於臍，尤表示印度影響，然頭大面鈍，仍不失中國本色。全部韻律皆在衣紋曲線中，長帶披肩，繞肘下垂，其動作則莊靜，不在直接之表現，乃賴玄妙之暗示也（第一一八、一一九圖）。

菩薩而外，尚有比丘僧尼造像。其形態較為雄偉，不似菩薩端秀柔弱。其程式化之程度較少於佛像，亦不如佛像之模仿西方樣本，實與實際形狀較相似。其貌皆似真容，其衣褶亦甚寫實。今美國各博物館所藏比丘像或容態雍容，直立作觀望狀，或蹙眉作懇切狀，要之皆各有個性，不徒為空泛虛渺之神像。其妙肖可與羅馬造像比。皆由對於平時神情精細觀察造成之肖像也。不唯容貌也，即其身體之結構，衣服之披垂，莫不以實寫為主；其第三量之觀察至精微，故成忠實表現，不亞於意大利文藝復興時最精作品也（第一二〇圖）。若在此時，有能對於觀察自然之自覺心，印於美術家之腦海中者，中國美術之途徑，殆將如歐洲之向實寫方面發達；然我國學者及一般人，素重象徵之義，以神異玄妙為其動機，故其去自然也日遠，而成其為一種抽象的藝術也。

武后之朝，京畿一帶之造佛像術，似已登峰造極。中宗以後，似無大進步之可言。至於道教像，亦有多數遺物，然不過為佛教之附庸耳。

然除嫻靜之佛像外，尚有活動者。長安香積寺塔原有天王像最為傑構。諸像皆作猛動狀，其衣紋及姿勢皆能表現之，不唯如此，乃至其筋肉亦隆起，致使全像頗呈過分誇張的氣味。此種作法，初始於天龍山，其姿勢隨年月而增猛，故晚唐以後此特徵亦日加顯著也（第一二一圖）。

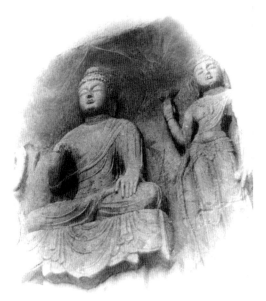

第一一八圖　西安寶慶寺塔浮雕

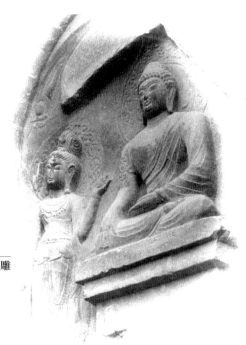

第一一九圖　寶慶寺塔浮雕

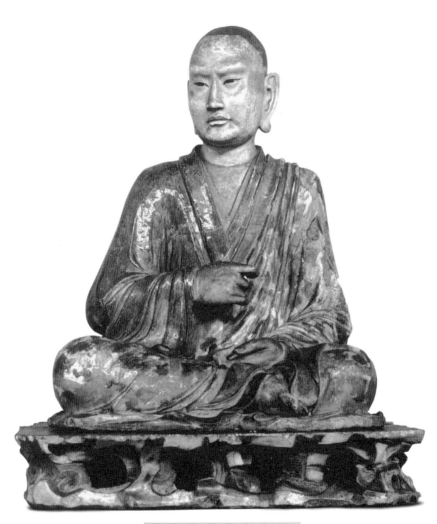

第一二〇圖　美國博物館藏比丘像

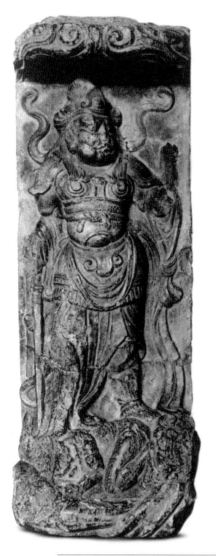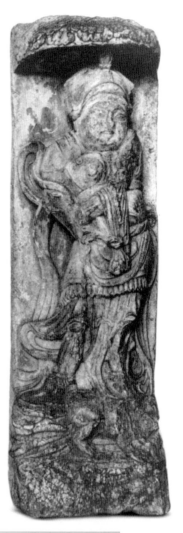

第一二一圖甲　香積寺塔浮雕天王像（現存美國波士頓美術館）

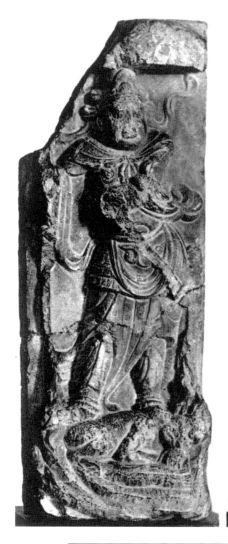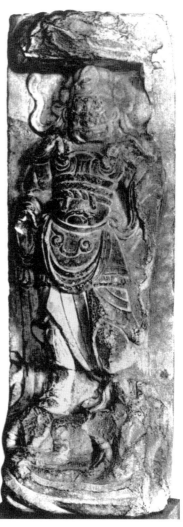

第一二一圖乙　香積寺塔浮雕天王像（現存美國波士頓美術館）

今請移向河洛一帶。唐代雕刻之最重要代表作品，厥為龍門造像。武后之世，造像之風盛行，然此期造像多已殘破；唯最大者尚得保存。其中多數已流落國外，然以武后時像作風為標準，並視特殊之石質（灰色石灰石），可得其一種普通之特徵。

龍門造像，就其全數而論，不得作為各個作家之作品看，亦無特殊之傑作。其刻工雖有優劣之別，然其作風則殊劃一。殆可認為一派或一群刻匠之共同作品。其中最重要者多為發內帑所造，如諸極大像是。此外像亦極多，自王公以至庶人，莫不以造像為超度之捷徑而競塑造也。其作法殆亦多人合作，匠師擬形，而工人乃開崖鑿石，匠師又加以最後雕飾及頭面之細作也。

龍門作品，以高宗及武后初年間者佔大多數，其中最重要作品皆屬此時期。其中較早者亦有，如古陽洞有貞觀十五年像，然為數無多。

此期作品，其美術上的優劣頗為一致。其身材頗肥碩，頭大而有強力，其筆法亦頗豪壯，而同時寓柔秀於強大之中，其衣褶流利自然，出入深淺，皆能善表第三量。脅侍菩薩亦極普通，其身材較窈窕，帶女性。其中最精者如喜龍仁《中國雕刻》第463圖（第一二二圖），實為此類像中之最上品。像全身微曲作S線。左臂高舉，右下垂，衣褶精細流利，姿勢自然，遠非陝西遺物所能及也。此像就其工法及石質判之，當屬龍門石窟中物。

龍門諸像中之最偉大者為奉先寺。本尊座左側有造龕記：

"河洛上都龍門之陽，大盧舍那像龕記　大唐高宗天皇大帝之所建也。佛身通光座高八十五尺；二菩薩七十尺，迦葉，阿難，金剛神王各高五十尺。粵以咸亨三年（公元672年）壬申之歲，四月一日，皇后武氏助脂粉錢二萬貫。奉　敕　撿校僧西京實際寺善道禪師……支料匠李君瓚，成仁威，姚師積等。至上元二年（公元675年）乙亥十二月三十日畢功。調露元年（公元679年）己卯八月十五日奉　敕於大像南置大奉先寺。……正教東流七百餘載，佛（？）龕功德唯此為最；縱橫兮十有二丈矣，上下兮

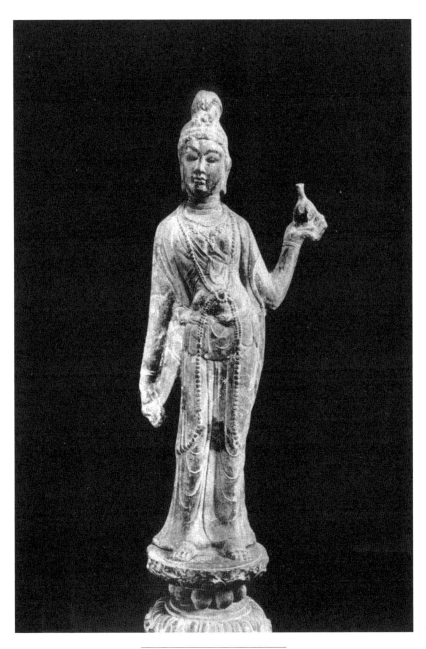

第一二二圖 龍門石窟唐代雕像

百四十尺耳。"

縱橫 12 丈，上下 140 尺，實為偉大之極。"七百餘載……唯此為最" 亦非誇張之辭。

今像坐露天廣台之上，前臨伊水。寺閣已無，僅餘材孔，而像則巍然尚存（第一二三、一二四圖），唐代宗教美術之情緒，賴此絕偉大之形像，得以包含表顯，而留存至無極，亦云盛矣！其中尤以盧舍那為最精彩（第一二五至一二七圖），二尊者，菩薩及金剛神王像皆較次（第一二八至一三〇圖）。侍立諸像頭皆過大，與矮胖肥壯之身不合；其衣褶亦過於裝飾的，為線的結構，與廣闊之形體不甚調和。盧舍那像已極殘破，兩臂及膝皆已磨削，像之下段受摧殘至甚；然恐當奉先寺未廢以前，未必有如今之能與人以深刻之印象也。千二百年來，風雨之飄零，人力之摧敲，已將其近鄰之各小像毀壞無一完整者，然大盧舍那仍巍然不動，居高臨下，人類之伎倆僅及其膝，使其上部愈顯莊嚴。且千年風雨已將其剛勁之衣褶使成軟柔，其光滑之表面使成粗糙，然於形態精神，毫無損傷。故其形體尚能在其單薄袈裟之盡情表出也。背光中為蓮花，四周有化佛及火焰浮雕，頗極豐麗，與前立之佛身相襯，有如纖繡以作背景。佛坐姿勢絕為沉靜，唯衣褶之曲線中稍藏動作之意。今下部已埋沒土中，且膝臂均毀，像頭稍失之過大；然其頭相之所以偉大者不在其尺度之長短，而在其雕刻之精妙，光影之分配，足以表示一種內神均平無倚之境界也。總之，此像實為宗教信仰之結晶品，不唯為龍門數萬造像中之最偉大最優秀者，抑亦唐代宗教藝術之極作也。

此時期間南響堂山造像亦多，其形制為隋式，然其頭部則仍為唐代特徵。由其兩代遺物觀之，可知此地雕刻在當時殆自成一派。其最初大師即為隋代造大菩薩及三比丘者，殆至唐代，其徒仍沿其匠法，然雖依準繩，而高超之氣已失，空泛無神矣（第一三一、一三二圖）。

天龍山自北齊以來，殆為印度影響之集中點。唐代天龍山造像雖不似隋以前之純印度式，然與中國他部同時造像相比較，則其印度形制乃特別

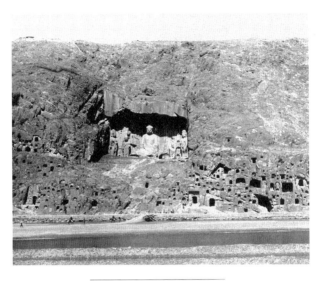

第一二三圖　盧舍那像龕遠景

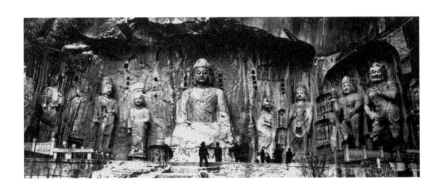

第一二四圖　盧舍那像龕全景

147

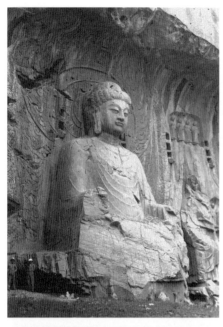

第一二五圖　龍門盧舍那像

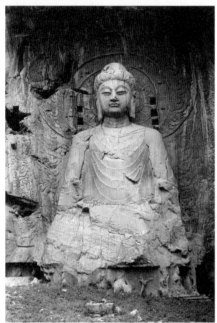

第一二六圖　龍門盧舍那像

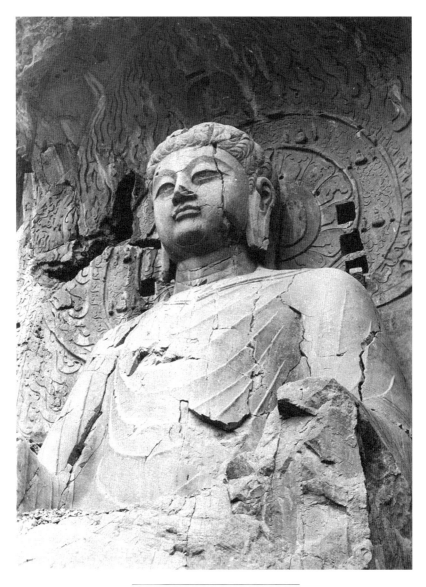

第一二七圖 龍門盧舍那龕盧舍那像

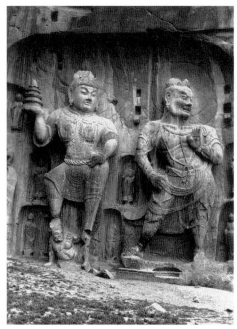

第一二八圖　龍門盧舍那龕金剛像

第一二九圖　盧舍那像龕左脅侍菩薩

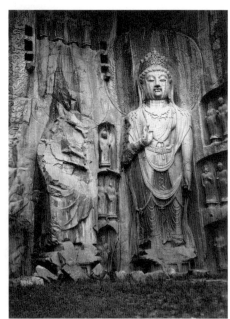

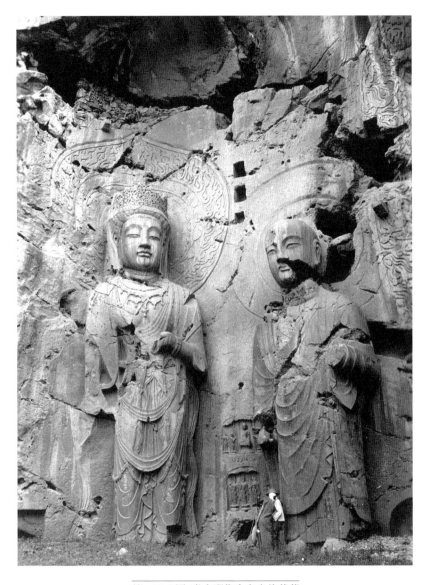

第一三〇圖　盧舍那像龕右脅侍菩薩

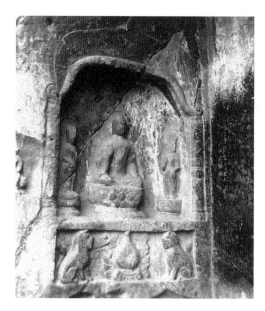

第一三一圖甲　南響堂山第四窟
外西側浮雕

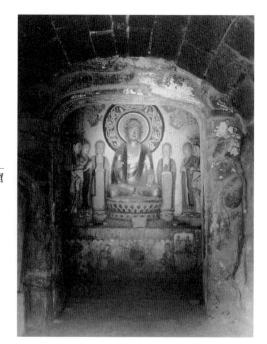

第一三一圖乙　南響堂山第六窟

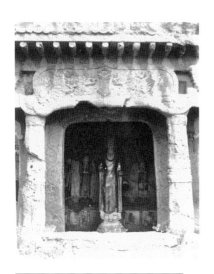

第一三二圖甲　南響堂山第五窟外景

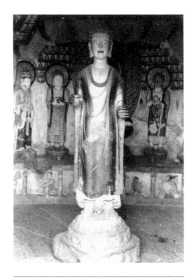

第一三二圖乙　南響堂山第五窟中央立像

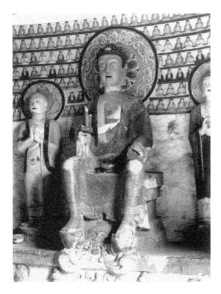

第一三二圖丙　南響堂山第五窟坐像

顯著，殆此時期與印度有新接觸所產生之藝術也。諸窟無年號之記載者（除開皇四年一窟外），然觀其衣飾，可知為唐代物。其中優劣不等，然皆身材窈窕，姿勢雍容；衣裳軟薄，緊貼肢體，於蔽體之作用失去，反使肢體顯著。其刻匠對於肉體之曲線美必有特別之領會，故其所表示肉體的美，亦非中國藝術中所常見也（第一三三至一三五圖）。

天龍山佛像坐姿，亦有足注意者。諸菩薩坐立姿勢，率多隨意，不似前期或他處造像之拘束，亦印度影響也歟。

山東雲門山及神通寺窟崖造像頗多。其中尤以神通寺為多。神通寺像幾全為坐像，或單或雙佛並坐，鮮有脅侍菩薩者，較之陝豫諸像，其佈局及雕工似頗有遜色。自北齊起，神通寺窟像已開始刻造。唐代像皆太宗、高宗時代造。形制大略相同，並無何等特別美術價值，其姿勢頗平板，背肩方整，四肢如木。其頭部笨蠢，手指如木棍一束。當時此地石匠，殆毫無美術思想，其唯一任務即按照古制，刻成佛形，至於其於美術上能否有所發揮不顧也。此諸像者，與其稱作印度佛陀，莫如謂為中國吃飽的和尚，毫無宗教純淨沉重之氣，然對人世罪惡，尚似微笑以示仁慈。中國對於虛無玄妙之宗教，恆能使人世化，其在印度與人間疏遠者，至中國乃漸與塵世接觸。神通寺諸像，甚足伸引此義也（第一三六、一三七圖）。

摩崖造像，除北數省外，四川現存頗多。廣元縣千佛崖（第一三八、一三九圖），前臨嘉陵江，懸崖鑿龕，造像甚多。多數為開元天寶以後造。他如通江及巴州南龕，亦有少數，亦玄宗時代作也。

敦煌千佛崖造像極多，泰半為泥塑，且多經後世繕修者。其塑像將於下文論之。

此外四川嘉定彌勒大像[1]，為開元十八年，沙門海通於嘉陵江之浜鑿石造。像高三百六十尺，覆閣九層，寺匾曰凌雲。今像尚巍然存在。久經歲

[1] 即四川樂山大佛。

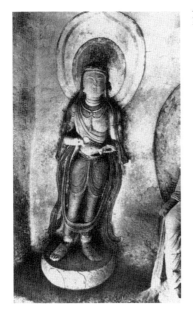

第一三三圖甲　天龍山唐窟菩薩像

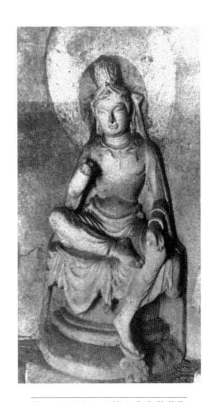

第一三三圖乙　天龍山唐窟菩薩像

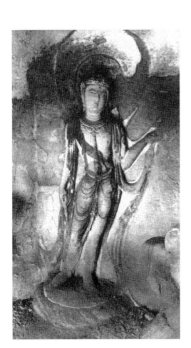

第一三三圖丙　天龍山唐窟菩薩像

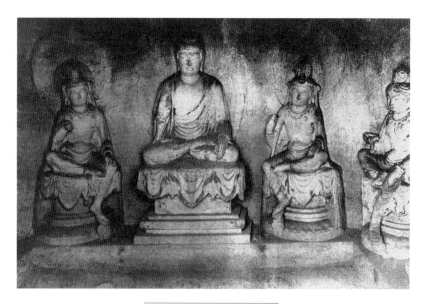

第一三四圖　天龍山唐窟造像

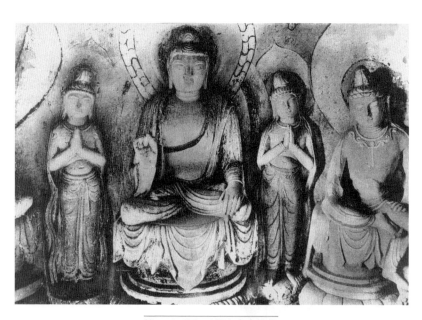

第一三五圖　天龍山唐窟造像

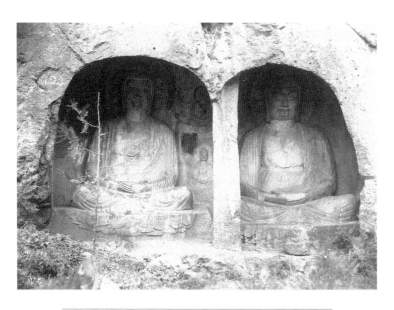

第一三六圖　山東千佛崖唐代造像（顯慶三年趙玉福造像）

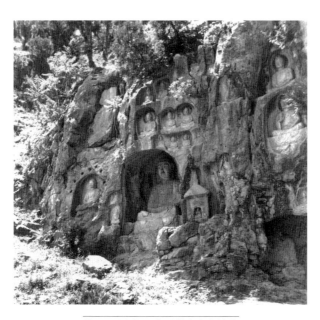

第一三七圖　山東千佛崖唐代造像

第一三八圖　四川廣元千佛崖造像之一

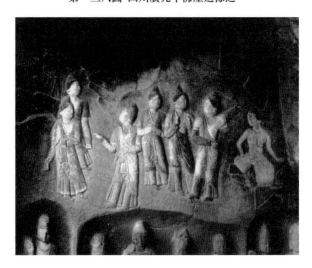

第一三九圖　四川廣元千佛崖造像之二

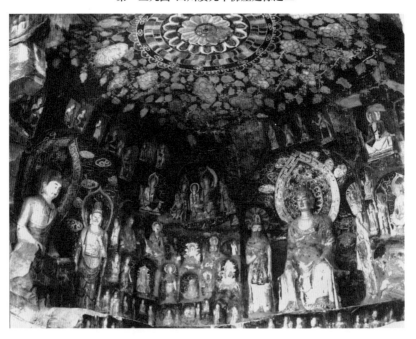

月，九層樓閣已代以青枝綠葉矣。大佛旁尚另有大龕一，高約其半，旁有小像無數（第一四〇圖）。

自唐中葉以後，佛教勢力日衰，窟崖之事，間尚有之，然不復如前之踴躍虔誠矣。

玄宗之世為中國美術史之黃金時代。開元間，玄宗勵精圖治，國泰民安，史稱盛世。帝對於詩畫音樂，尤有興趣，長安遂成文藝中心。梨園音樂，自帝創始。唐代美術最精作品殆皆此期作品，李、杜之詩，龜年之樂，道子之畫，惠之之塑，皆開元天寶間之作品也，然而天寶而後，帝迷戀楊妃者十年，致有安史之亂，藩鎮之禍，唐代之致命傷也。

楊惠之，開元中與吳道子同師張僧繇筆跡，號為畫友，巧藝並著，而道子聲光獨顯；惠之遂都焚筆硯，毅然發奮，專肆塑作，能奪僧繇畫相，乃與道子爭衡。時人語曰："道子畫，惠之塑，奪得僧繇神筆路。"

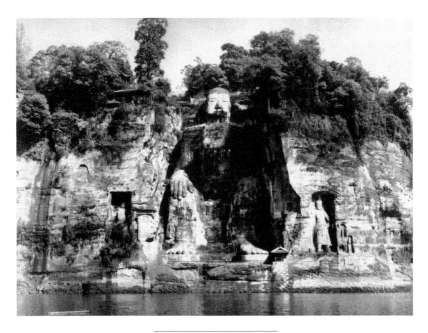

第一四〇圖　四川樂山大佛

　　惠之作品，考諸記載，有京兆長樂鄉太華觀玉皇大帝像，汴州安業寺（後改相國寺）淨土院佛像，枝條千佛像，維摩居士像；洛陽廣愛寺羅漢及楞伽山。陝西臨潼驪山福嚴寺塑壁。江蘇崑山慧聚寺毗沙門天王像；鳳翔縣天柱寺維摩像。相傳惠之嘗於京兆塑名倡留杯亭像，於市會中面牆而置之，京兆人視其背，皆曰，此留杯亭也。著《塑訣》一卷，今佚。

　　惠之作品，今尚存蘇州用古鎮保聖寺。按甫里志，保聖寺塑壁為惠之作。其中有羅漢十八尊，其後壁毀，其所存像六尊，幸得保存，今存寺中陸祠前樓。「一尊瞑目定坐，高四尺，邑人呼之為梁武帝，一尊狀貌魁梧，高舉右手，且張口似欲與人對語，其高度為三尺八寸，一尊溫額端坐，雙手置膝上者，高四尺；一尊眉目清朗，作俯視狀……」此種名手真迹，千二百年尚得保存，研究美術史者得不驚喜哉！此像於崇禎間曾經修補，然其原作之美，尚得保存典型，實我國美術造物中最可貴者也（第一四一至一四六圖）。

　　《歷代名畫記》中所記載尚有張壽，宋朝，王元策，李安，張智藏，陳永承，竇宏果，劉爽，趙雲質，張愛兒諸人。「敬愛寺佛殿內菩薩樹下彌勒菩薩塑像，麟德二年自內出。王元策取到西域所圖菩薩像為樣，巧兒張壽宋朝塑，王元策指揮，李安貼金。東間彌勒像，張智藏塑，即張壽之弟也，陳永承成。西間彌勒像，竇宏果塑。以上三處，像光及化生等，並是劉爽刻。殿中門西神，竇宏果塑。殿中門東神，趙雲質塑，今謂之聖神也。此一殿功德，並妙選巧工，各騁奇思，莊嚴華麗，天下共許。西禪院殿內佛事並山，並竇宏果塑。東禪院般若台內佛事，中門兩神，大門內外四金剛並獅子崑崙各二，並迎送金剛神王及四大獅子，兩食堂，講堂兩聖僧，以上並是竇宏果塑。……」

　　「時有張愛兒學吳畫不成，便為捏塑，元宗御筆改名仙喬。雜畫蟲豸亦妙。洛陽大相國寺文殊師利及維摩像即愛兒手作。吳道子弟子尚有王耐兒者，西京城東平康坊菩提寺東門塑神耐兒手塑也。元伽兒與惠之於福嚴寺佛殿塑脫空像，與惠之塑像共稱曠古莫儔焉。同殿玉石像，皆幽州石刻，

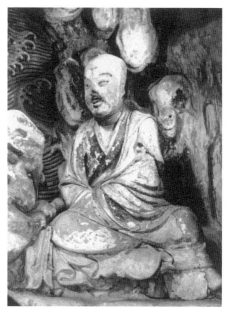

第一四一圖　蘇州保聖寺楊惠之塑像
之一

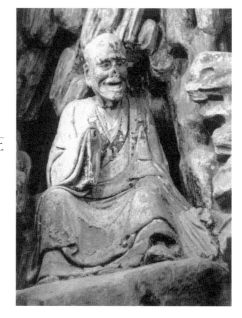

第一四二圖　保聖寺楊惠之塑像之二

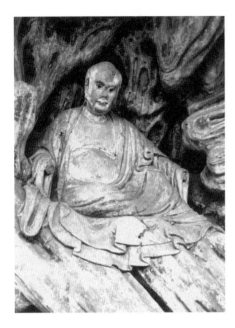

第一四三圖 保聖寺楊惠之塑像之三

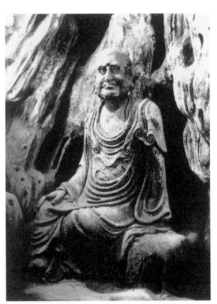

第一四四圖 保聖寺楊惠之塑像之四

第一四五圖　保聖寺楊惠之塑像之五

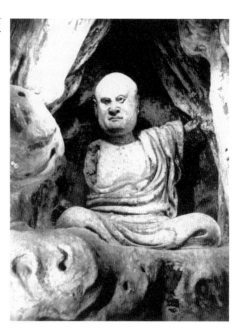

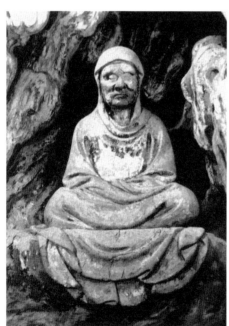

第一四六圖　保聖寺楊惠之塑像之六

員名程進之石像雕刻，精妙如畫迹，與惠之為張彥遠所並稱"。

玄宗之世佛像形制及所供佛陀亦漸變易。以前造像以彌勒佛(Maitreya)及釋迦牟尼佛為最多。武周而後，阿彌陀佛造像之風漸盛，毗盧舍那亦日多，如龍門奉先寺大像是。諸菩薩中，觀音仍為世人所最歡迎，然其形制亦變化日多，十一面觀音，千手觀音等皆此時期之創作也。此期間造像中尚有一特別傾向，則佛教諸神中次要神物如天王，羅漢等之博得社會聲望也。《高僧傳》謂天寶間西番大食康居諸國侵涼州圍城，沙門不空誦咒，北方毗沙門(Vaisravana 或 Bishamonten)天王率神兵現於城東北雲中，敵兵畏退，城北門樓上毗沙門天王現身放光明。故敕諸道節鎮所在，州府以下，於各城西北隅安置毗沙門天王像，又於佛寺別院安置天王像。直至五代，此風尚盛，見於正史。其風所播，遠及日本。他如文殊師利菩薩(Manjusri)亦為世所尊崇焉。

自美術形制上觀之，則此期之特徵在歷來造像姿勢方式之更改。佛陀菩薩，向必正面直立者，今竟自腰部彎曲或扭轉；或竟有作行動之姿勢或表示虔誠信仰之至情者。此種動作上及感情上之自由表現，乃引起雕塑技術之自由。在第三量上亦得充分表示，較近自然。故與西方所謂造形美術之觀念亦較近。由一方面觀之，此可稱為中國雕塑史中登峰造極之時期；然六朝造像莊嚴和諧之風，殆無遺矣。然而此寫實之風，只此曇花一現；不及數年而表情動作之能力已完全喪失矣。順宗（公元九世紀）、憲宗以後，而唐代雕塑術亦隨國祚日衰，率多死板無生氣矣。

晚唐以後，雕塑遺物漸少。其原因亦頗複雜。蓋自玄宗以後，畫之地位日高而塑之地位日下，故漸為世人所不注意。且民間供養佛像，畫像較塑像易製且廉。政治情形，亦不利於美術之創造。藩鎮割據，中國已無安樂土。長安帝都亦屢經兵災，宮殿廟宇多被焚燬，而畫塑諸寶亦隨之而滅。不唯是也。武宗於會昌五年（公元845年），惑於劉玄靖等之說，敕毀天下佛寺，只留少數。以天下廢寺銅像鐘磬鑄錢，鐵像鑄農具。金銀鍮石像則銷付度支。計拆四千六百餘寺，僧尼還俗者二十六萬五百人。史稱

"會昌滅法"。於佛教史中,此為第三次大劫,亦最烈之一次也。其影響於美術者,則此時人民信仰之篤,已不如前,民力經濟,亦不豐裕,雖有宣宗大中二年(公元 848 年)之復法,然已一蹶不振矣。

除窟崖外,石像遺物極多,大村西崖列舉不下數百。其時代特徵與窟像同,所用石料亦就地而異,前已屢述,不贅。然大村所舉,最古者貞觀元年,武后及玄宗二世,造像最多。而《金石錄》所載會昌七載李棲表造彌勒像(四川榮縣),距滅法不過二年,亦為罕事(第一四七、一四八圖)。

銅像瓦像亦夥。然銅像多極小,其最大者不過尺餘,如日本志田氏所

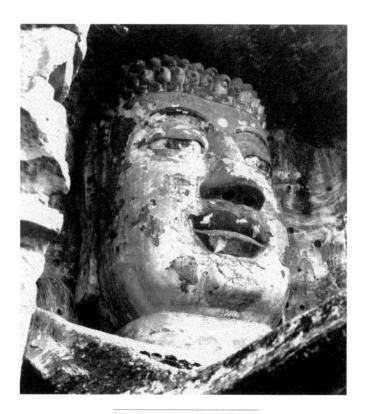

第一四七圖　四川榮縣大佛頭部

第一四八圖 四川榮縣大佛（自貢市謝奇籌攝）

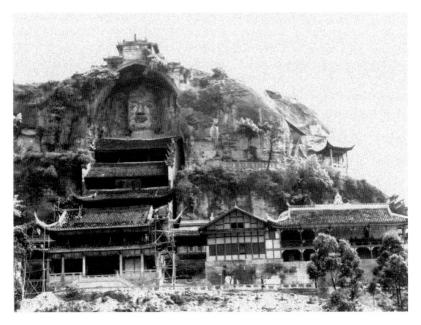

藏菩薩。數寸小甸佛，市面散見極多，然太小不足以見其藝。

美國彭省大學美術館(Pennsylvania)藏羅漢為琉璃瓦塑。大如生人。神容畢真，唐代真容，於此像可見之。像共四尊，一在紐約市州立博物館，其二在倫敦大英博物館。四尊之中，以彭省者為最精。實唐代作品之最上乘也（第一四九圖）。

哈佛大學 Fogg 美術館藏敦煌佛像為泥塑佛像之普通作品。雖非藝術精品，然可為普通標準。此像原有彩色，今尚隱約可見。原在敦煌石窟，為哈佛教授Warner所得。經其精心研究後，認為第八世紀中葉以前（初唐盛唐）物。實為難得可貴（第一五〇圖）。

唐代陵墓雕刻，尤有足述者，則昭陵六駿是也（第一五一至一五六圖）。昭陵為太宗陵，文德皇后葬後，太宗御制碑文，並作六駿像列於北闕下，並有贊。像為高浮雕。其二已流落海外，在彭省大學博物館。其餘

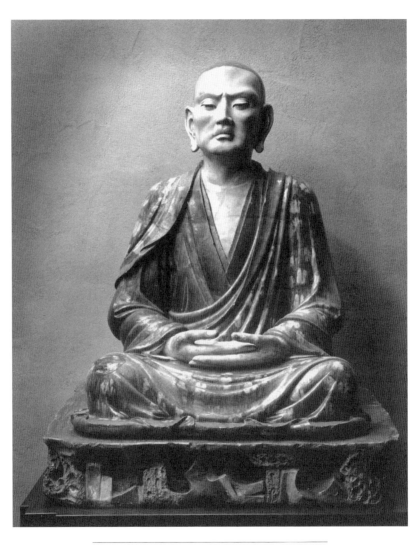

第一四九圖　美國 Kansas 城美術館藏唐三彩羅漢像

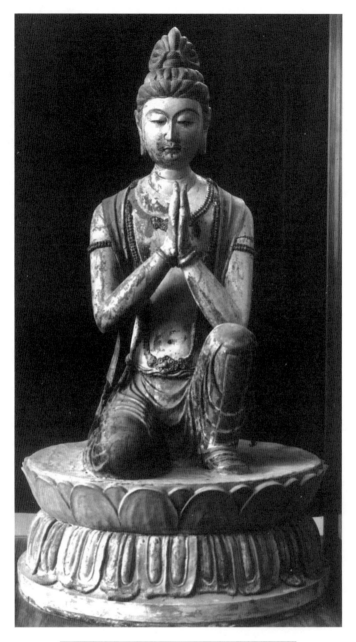

第一五〇圖　美國哈佛大學 Fogg 美術館藏敦煌泥塑

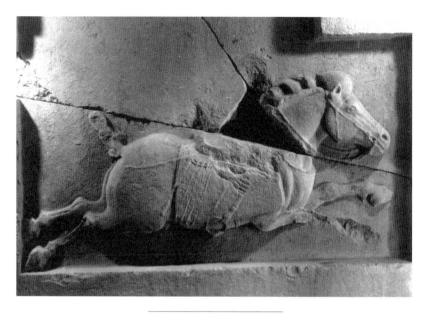

第一五一圖　昭陵六駿特勒驃

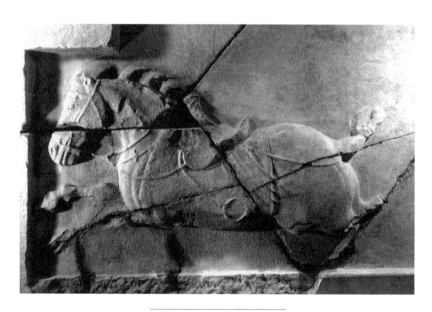

第一五二圖　昭陵六駿白蹄烏

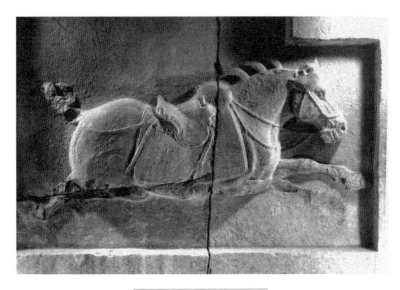

第一五三圖 唐昭陵六駿青騅

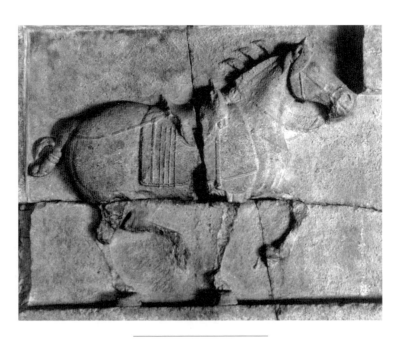

第一五四圖 昭陵六駿什伐赤

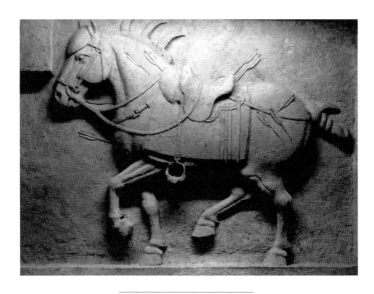

第一五五圖　昭陵六駿拳毛騧

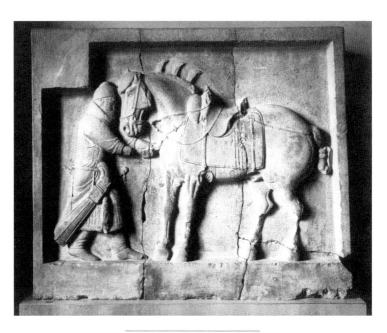

第一五六圖　昭陵六駿颯露紫

四駿尚得保存於西安博物館。按之宋元祐四年遊師雄六駿碑，得知各駿之名，何時何戰乘用，並受傷情形。其中颯露紫，有人為拔箭。按《唐書》太宗討王世充，欲知敵情，率數十騎入敵，諸騎相失，丘行恭獨從。已而勁敵數人追及太宗，矢中御馬。行恭亟回騎射敵，餘賊不敢復前。然後下馬，拔箭，以所乘馬進帝。行恭立御馬前，執馬刀，巨躍大呼，斬數人，突陣而出。貞觀中，詔石刻人馬於陵前以旌武功。六駿而外，又立石人石馬，作貞觀中擒歸諸番君長十四人石像列神道兩旁，以「闡揚先帝徽烈」，今多已毀矣。

　　昭陵而外，各陵石像甚多，然於美術史上無大價值。至於宋元以後，陵墓石像，則又更遜矣。

　　唐代陶俑近年出土者尤夥。國外各博物館多有之。其中最普通者則為兜鍪之「天王」（第一六〇圖），拱手之文臣，駝，馬，及高約七八寸之小瓦俑。又如牛車，陰宅，亦殉葬之常用品也（第一五七、一五八、一五九、一六二圖）。

　　俑之較精者多著黃綠色釉，較次者則畫以彩色。武裝有胡服者，高鼻大目，為西域人，東西交通史中有趣之資料也（第一六一圖）。

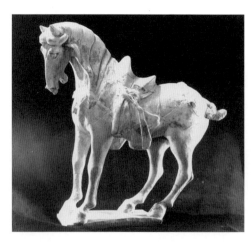

第一五七圖　唐馬俑

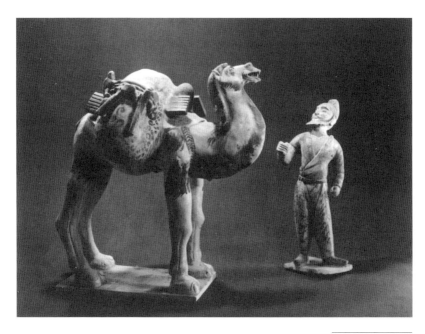

第一五八圖 唐俑

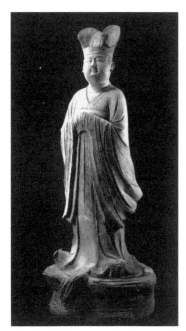

第一五九圖 唐俑文臣

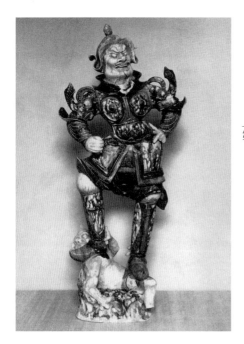

第一六〇圖 唐三彩天王俑

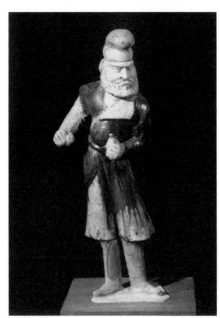

第一六一圖 唐三彩俑

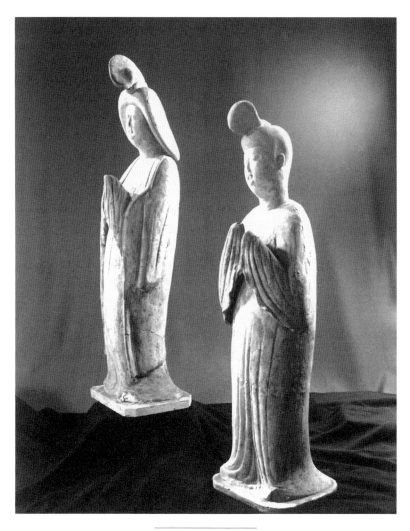

第一六二圖 唐陶女俑

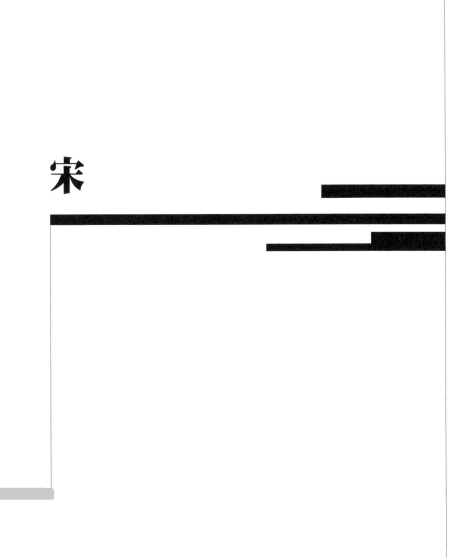

宋

宋

　　自唐末兵燹之後，繼以五代，中國不寧者百年，文物日下。趙宋一統，元氣稍復，藝術亦漸有生氣。此時代造像，就形制言，或仿隋唐，或自尋新路，其年代頗難鑒別，學者研究尚未有絕對區分之特徵。要之大體似唐像，面容多呆板無靈性之表現，衣褶則流暢，乃至飛舞。身桿亦死板，少解剖之觀察。就材料言，除少數之窟崖外，其他單像多用泥塑木雕，金像則銅像以外尚有鐵像鑄造，而唐代盛行之塑壁至此猶盛。普通石像亦有，然不如李唐之多矣。

　　近來木像之運於歐美者甚多，然在美術上殆不得稱品。其中有特殊一種，最堪注意。此種為數甚多，皆觀音像，一足下垂，一足上踞，一臂下垂，一臂倚踞足膝上，稱 Maharajalina 姿勢（第一六三、一六四圖）。其中最大者在

第一六三圖 北平護國寺自在觀音像

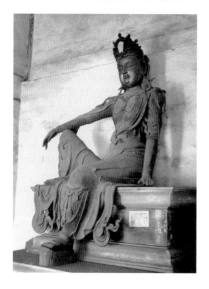

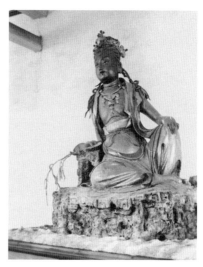

第一六四圖 北平居士林元代造像

費城彭省大學美術館，其形態最莊嚴（第一六五圖）。波士頓美術館所藏
者則較遲。其姿勢較活動，首稍偏轉，左肩微聳，上身微彎，衣飾華美。
與費城像比較，則可見其區別矣（第一六六圖）。其中一尊有金大定年
號，而此諸像，形制多類似；亦俱得自燕冀北部，殆皆此時代之物歟。至
於菩薩木立像，率多呆板，不足引起興趣，亦缺美術價值，不足為宋代雕
刻之上品也。

　　然就偶像學論，則宋代最受信仰者觀音，其姿態益活動秀麗；竟由象
徵之偶像，變為和藹可親之人類。且性別亦變為女，女性美遂成觀音特徵
之一矣。

　　自唐以後，鑄鐵像之風漸盛。鐵像率多大於銅像，其鑄法亦較粗陋；
其宗教思想之表現亦較少，與自然及日常生活較近。此點可與木像相符。
不幸此種鐵像多經熔毀，唯頭遺下者頗多。然在山西晉祠及河南登封尚存
數尊。皆為雄赳武夫。晉祠像為紹聖四年作（公元 1097 年）（第一六七
圖）。

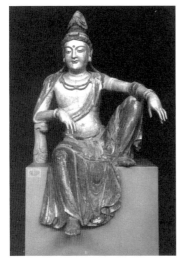

第一六六圖　美國波士頓博物館藏自在觀
音像

第一六五圖　美國彭省大學美術館
藏自在觀音像

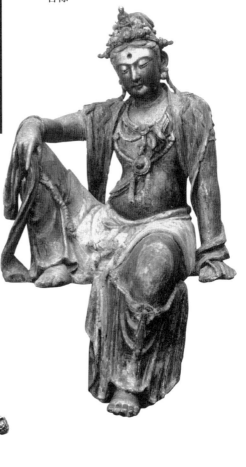

第一六七圖　太原晉祠鐵人像
（孟繁興攝）

　　宋塑壁遺物以正定龍興寺為重要，甪直楊惠之壁已毀，幸得大村攝影以存。正定壁由美術及歷史上觀之，其價值皆遠在楊壁之下，固無待贅言。

　　隆興寺大佛殿為宋開寶間物（公元968～976年），其建築已破毀過半，然在斗栱及柱尚得見宋代形迹。摩尼殿內東壁陽刻塑壁像，則猶得見宋時手法。壁分三區，第一區為普賢菩薩騎象，多數天部眷屬隨從。其背影則大海之上飛雲搖曳，天蓋，佛閣，寶塔飛天，龍等等皆駕雲相隨，最遠處則遠山突兀。其姿勢樣式，猶有唐風，然而就每像各個言，頗缺靈性，蓋宋物而與大佛同時所造也（第一六八圖）。現存色彩，當屬補修時所塗。第二區為文殊，殆清初改修，技工頗下。第三區及西壁亦似清初物。

　　隆興寺本尊為觀音銅像，為開寶間物。《金石萃編》載高七十三尺，四十二臂，寶相穹窿，瞻之彌高，仰之益躬……實高不過五十尺以下。為我國現存最大銅像（第一六九圖）。面相雖善，然衣褶線路頗不調和，殆宋物而後世大加修改者也。

　　宋代石像亦有唐風，其像略如前述，但其佈局，率多加以山水樹木鳥獸，加以畫風，是前代所少。然以畫風加諸雕塑，以材料論似不相宜也。

　　房山雲居寺雕刻為遼天慶七年（公元1116年）物，其特徵亦略如是。

　　江南雕刻，於五代吳越王錢弘俶時頗盛，南京棲霞寺，杭州靈隱寺，煙霞洞遺物尚多。棲霞寺舍利塔八相圖，手法精詳，為此期江南最要作品。八相為(1)托胎，(2)誕生，(3)出遊，(4)逾城，(5)降魔，(6)成道，(7)說法，(8)入滅。塔身高約五十尺，雕飾至美，堪稱傑作。其八相特徵在富於畫風，《攝山志》稱有顧愷之筆法焉（第一七〇至一七三圖）。

　　總之宋代雕塑之風尚盛，然不如唐代之春潮澎湃，且失去宗教信仰，亦社會情形使然也。

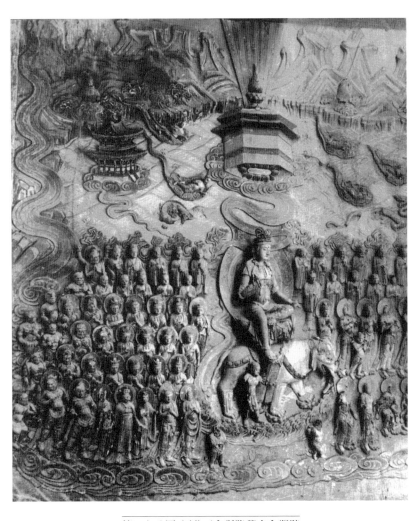

第一六八圖　河北正定縣隆興寺宋塑壁

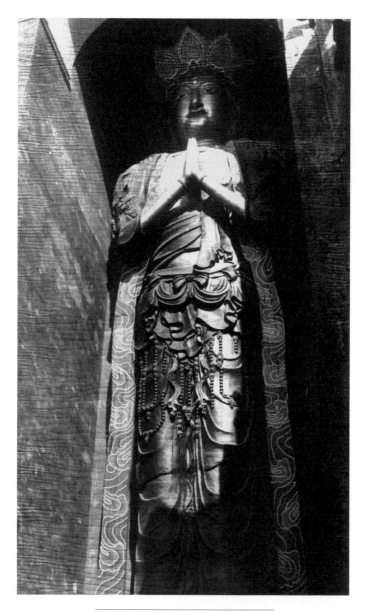

第一六九圖　河北正定縣隆興寺大銅佛

第一七〇圖　南京棲霞寺塔八相圖之一

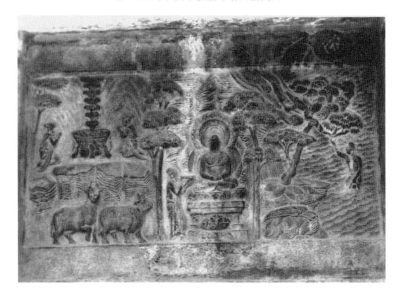

第一七一圖　八相圖之二

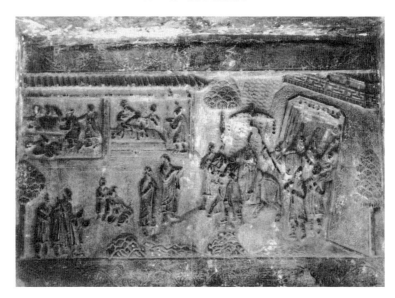

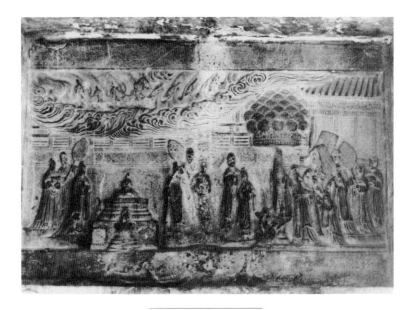

第一七二圖 八相圖之三

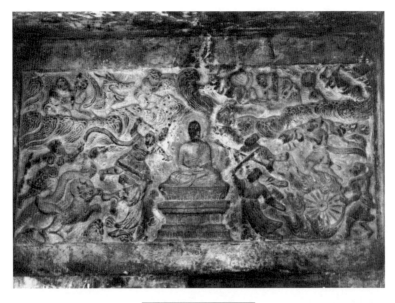

第一七三圖 八相圖之四

元、明、清

元、明、清

　　元入中國，中國美術界頗受影響。蒙古民族對於中國美術上並無若何新貢獻，而行軍所至蹂躪破壞尤多。其取於美術者，為其足以光大發揚帝國及可汗之武功。其於宗教，墓上之建築創作甚少，故雕塑發展之機會亦受限制。當時元代諸帝，皆慕中國文化，然而社會對於佛教之信仰日微，佛寺財富日絀，寺院已入破壞時代矣。考之記載，明永樂間之重修寺院，甚形發達，益可證明元代寺院之頹廢。故黃河以北諸寺，大多立於隋唐，重修於永樂，再修於乾隆。鑒於元代創立並修葺寺院之少，可推定其佛教雕塑之不多。然新像之創造，概多用泥，木，漆一類較不耐久之材料，而金石之用為像者，殆已極少。

　　元史中塑家之最著者有阿尼哥及劉元。阿尼哥為尼波羅

國人(Nepal)，專善畫塑及鑄金為像……兩京寺觀之像，多出其手。劉元嘗從阿尼哥學西天梵相，稱絕藝。兩都名剎，塑土範金，搏挽為佛像，出元手者，神思妙合，天下稱之。相傳北平朝陽門外東嶽廟有元塑像，至今尚存。中國藝術至元代而大受喇嘛式影響者，蓋阿尼哥之故也。

　　居庸關門洞壁上四天王像可稱元代雕塑之代表（第一七四至一七五圖）。天王皆在極劇烈之動作中。其雕出不高，光影之反襯不甚強，然其路線則為絕對的動的。四天王之外，尚有各種雕飾，如人物，天王，飛天，龍，獅，花草，唸珠等物，雖各皆雕刻精美，然大都散雜，於建築之機能，無所表現也。此外山東龍洞寺延祐五年（公元1318年）造窟像，佛體頗欠莊嚴，而似俗骨人相，蓋精神已去，物質及肉體之表現乃出也，此種寫實作風，明代並無繼續。永樂，乾隆，為明、清最有功於藝術之帝王，然於雕塑一道，或仿古而不得其道，或寫實而不了解自然，四百年間，殆無足述也。

第一七四圖　北京居庸關天王
像之一

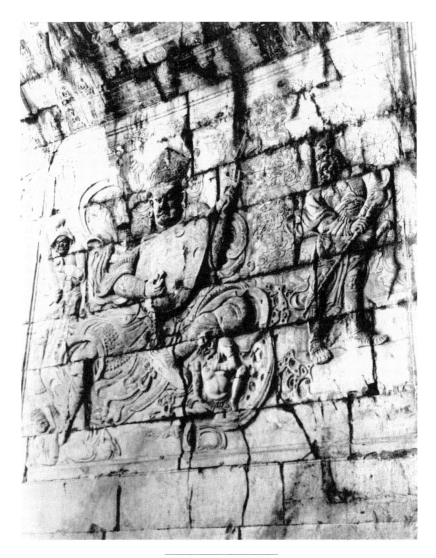

第一七五圖 天王像之二